世界名畫家全集

# 莫迪利亞尼 AMEDEO MODIGLIANI

何政廣●主編

藝術家出版社

禮讚生命與情愛

# 莫迪利亞尼
## MODIGLIANI

何政廣●主編

藝術家出版社

# 目　錄

# 前言

　　二十世紀初葉至三〇年代，有一羣來自異國畫家聚集在巴黎從事創作活動。這羣「異鄉人」接觸到歐洲各國的現代藝術流派和思潮，但沒有被捲入其中，而是在吸收它們手法的情況下保持自己獨特的個性與特色，他們被稱爲「巴黎畫派」（École de Paris）。莫迪利亞尼（1884～1920）就是典型的巴黎畫派代表人物。

　　莫迪利亞尼是義大利人，家系爲羅馬的猶太族名門。二十世紀初葉——一九〇六年，他從義大利的鄉下到巴黎的蒙馬特，生活在藝術氣氛濃厚的環境中，後來又移居蒙巴納斯，成爲波希米亞畫家。他經常出入蒙馬特和蒙巴納斯的酒館和咖啡店，與當時在巴黎生活的畫家畢卡索、尤特里羅、史丁、甫拉曼克、詩人賈柯布等人交往。那時，野獸派盛期剛過，畢卡索、勃拉克等人開創立體派畫風。莫迪利亞尼在當時那個美好的時代，雖然在情緒上有焦燥感，物質生活又十分貧困，但卻充滿著友情和愛情，執著於自己的理想，狂熱的獻身於藝術創作。

　　義大利美術根源與傳統，曾經影響莫迪利亞尼。他到巴黎之後，塞尚、羅特列克的畫使他深感興趣；黑人雕刻和布朗庫西作品則喚醒他對石雕的自覺意慾；猶太人獨特的敏銳度也左右其藝術內在氣質。他畫中的長頸、小唇、橢圓形藍眼睛，表現出沈緬於愛，但又不願凝視現實而眺望遠方的情緒，給人一股空虛感。他畫的裸女像，呈現出蔥茂、修長的女性胴體、遲滯的眼神，是一種直接而單純的面對洋溢活力的性的致敬。

　　德國哲學家尼采在論及美和藝術問題時談到：美是人的自我肯定，在美之中，人把自己樹立爲完美的尺度，在精選的場合，他在美之中崇拜自己。尼采的美學思想核心，是人的哲學，是生命的哲學，他主張利用藝術和審美超然物外，享受心靈的自由和生命的快樂。莫迪利亞尼深思熟慮的作品，頗能闡釋尼采的觀點。藝術與人生的真理，就是莫迪利亞尼一生追求的目標。

　　莫迪利亞尼僅活了三十六歲，英年早逝。在短暫的生命中，這位偉大的天才型藝術家，燃燒創造精力，完成了許多優美的人物肖像和裸體畫，禮讚人生，謳歌愛與生命，不斷超越，展現永恆，燦然生輝。

　　人生短暫，藝術永恆！莫迪利亞尼的一生，永遠值得我們懷念。

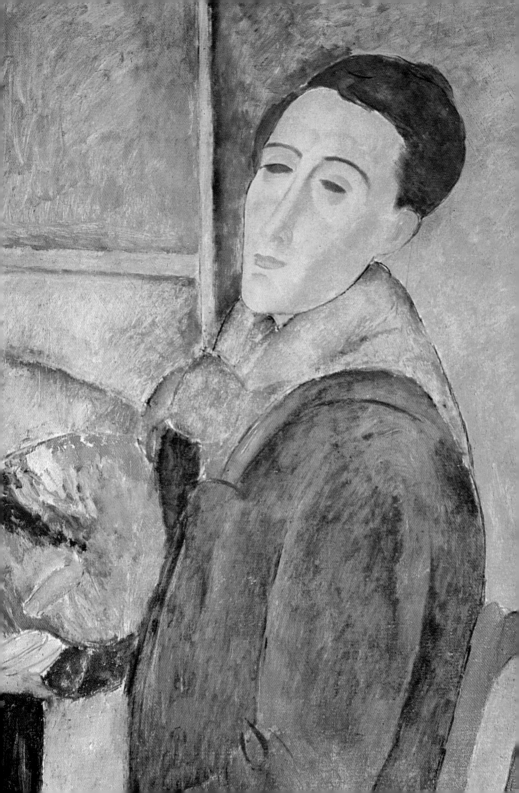

# 莫迪利亞尼生平與藝術

　　「短暫的生涯，放射出强烈的光芒！」這是莫迪利亞一生的最好寫照。

　　對十九世紀末青年藝術家們的思想，有極大影響的哲學家尼采（F. W. Nietzsche，一八四四～一九○○）在他膾炙人口的名著《查拉圖斯特拉如是說》（Also Sprach Zarathustra）精妙地描繪了重新肯定生命的超人之路，强調生命本身的自由創造活動。認爲唯有澎湃的生命才是真實，生活要不斷超越現存的自我，無限地回歸到較高貴的自我，更旺盛的創造性活動之世界，超越病痛、孤獨、苦惱以及自己的悲劇而達到神聖和解的自由。他認爲人與世界對立，所以人需要奮鬥，不斷創造，在永恆的生長、自由的創造中，體驗生命歡愉的象徵，這就是人生的目的。尼采一生思索的主題是在藝術的光輝下凝視科學，在生命的光輝下凝視藝術。他生前反抗時代潮流展視永恆，提倡理想的自由人生，教人過高貴而有個性的内在生活。

## 尼采思想的化身

　　我們看莫迪利亞尼這位藝術家的生涯，彷彿就像看到尼采這種思想的化身。莫迪利亞尼對藝術的熱愛激烈得如飛散

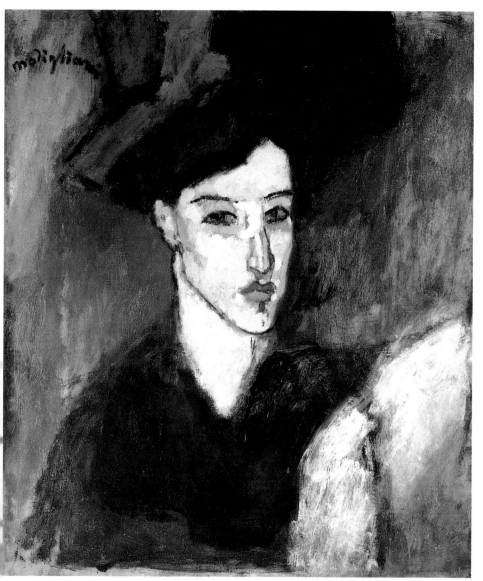

猶太女人的肖像　1908年　油畫、畫布　55×46cm　馬可公司藏

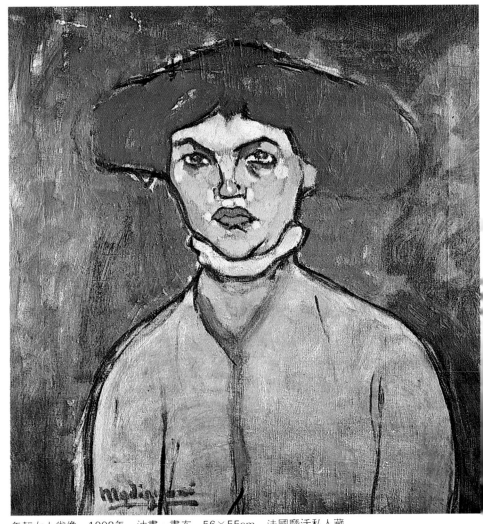

年輕女人肖像　1908年　油畫‧畫布　56×55cm　法國摩沃私人藏
小裸婦胸像　1908年　油畫‧畫布　61×38cm　紐約泊爾思畫廊藏（右頁圖）

的火花，他燃燒創造的精力，可惜正在發射出光芒的時候，
遽然熄滅，就像黑暗夜空中飛逝的慧星，發出燦爛的光芒。
正如他生前好友雕刻家傑克‧李普西茲所說：「他度過短暫
但卻強烈的人生」。

　　許多天才橫溢的藝術家，生命似乎都很短暫，莫迪利亞
尼尚未度過三十六歲的生日，就離開了這個塵世。他在義大

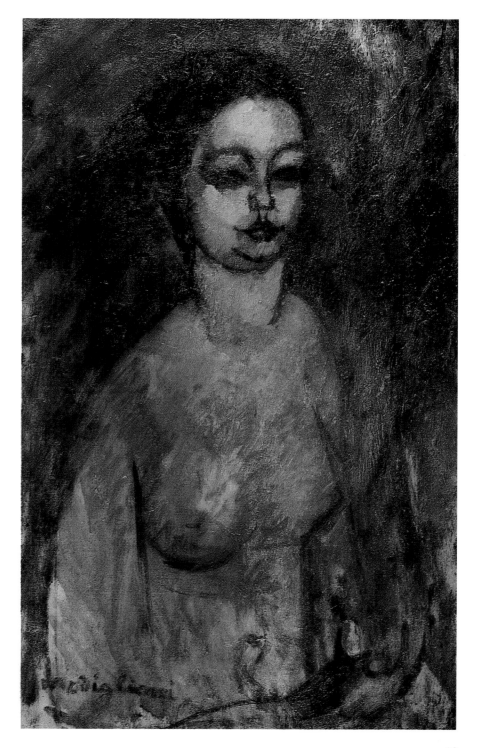

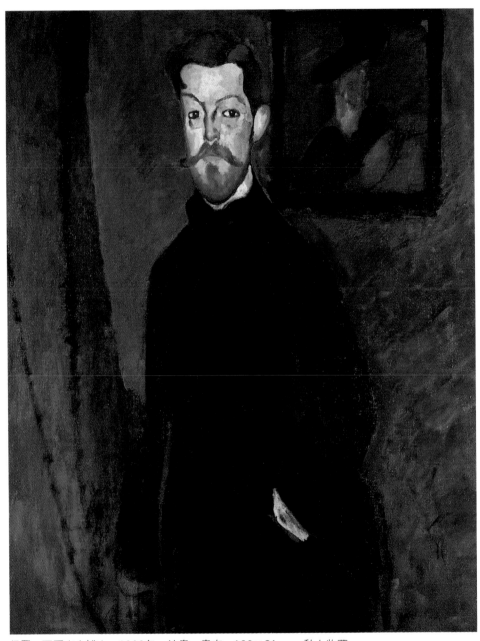

保羅・亞歷山大博士　1908年　油畫、畫布　100×81cm　私人收藏

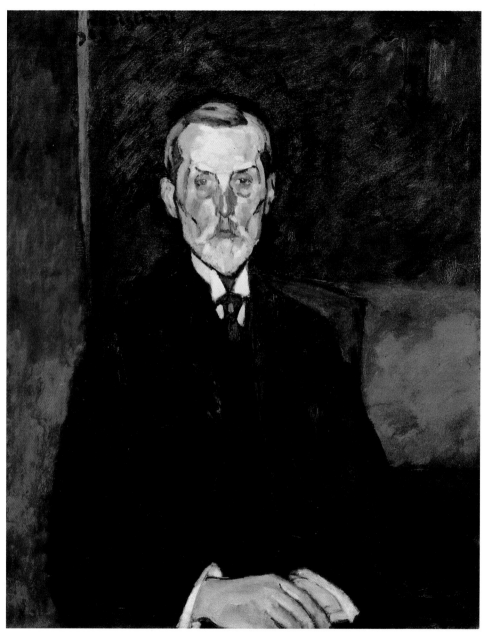

勤─巴布矛斯‧亞歷山大肖像　1909年　油畫、畫布　92×73cm　魯昂波歐藝術美術館藏

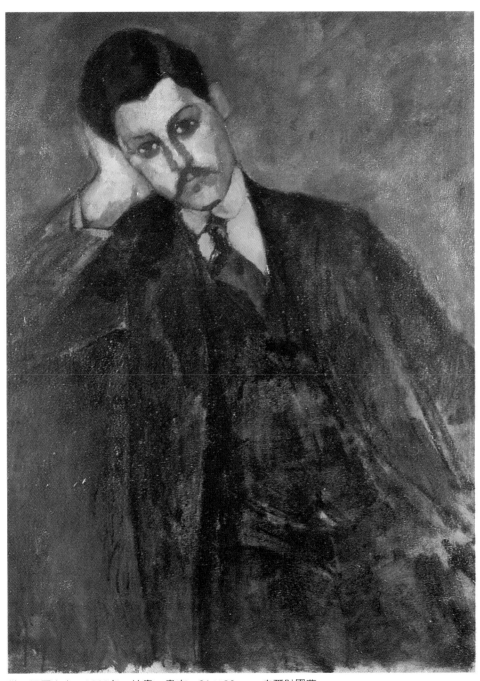

勤・亞歷山大　1909年　油畫、畫布　81×60cm　皮爾財團藏

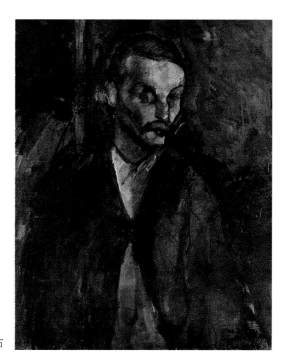

利佛諾的乞丐　1909年　油畫、畫布

利度過多感的少年時代。尼采的超人思想和反時代精神，使他的青年時代，始終抱著懷疑的態度，同時又夢想與憧憬著美麗的未來。巴黎自由漂泊的時代，莫迪利亞尼卻在焦燥與貧困中，憑著對藝術的一股熱愛，不斷地從事繪畫創作。他思考、苦惱、借著酒和麻藥麻痺自己的病痛，與絕望的結核病奮鬥，作傲慢的反抗，從不放棄對理想的追求，狂熱地獻身於藝術。

　他耗盡自己生命的潛能，燃起燦爛奪目、光焰逼人的火花，完成無數以人體和肖像為題材的繪畫，在自由、高貴、獨立的心靈中，激起震波，迴盪不已。熱愛祖國義大利的莫迪利亞尼，有如義大利的餘暉，夕陽無限好，只是近黃昏。他和荷蘭名畫家梵谷一樣，都是短命的天才型畫家，幻滅型的藝術家。與他同時代的畫家如畢卡索、米羅、夏卡爾都很

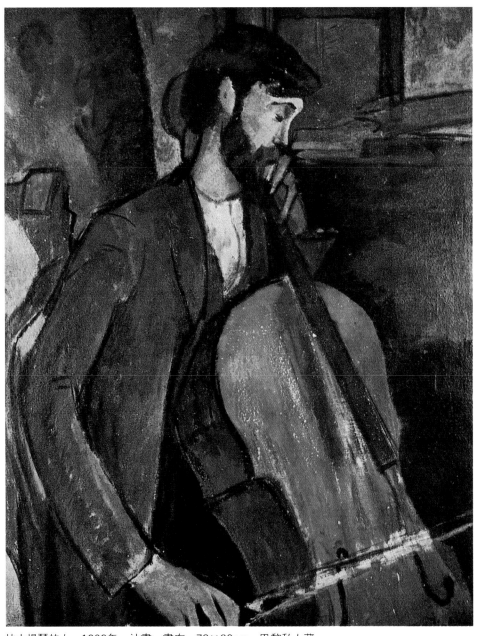

拉大提琴的人　1909年　油畫、畫布　73×60cm　巴黎私人藏
穿騎馬裝的女人　1909年　油畫、畫布　92×65cm　紐約私人藏（右頁圖）

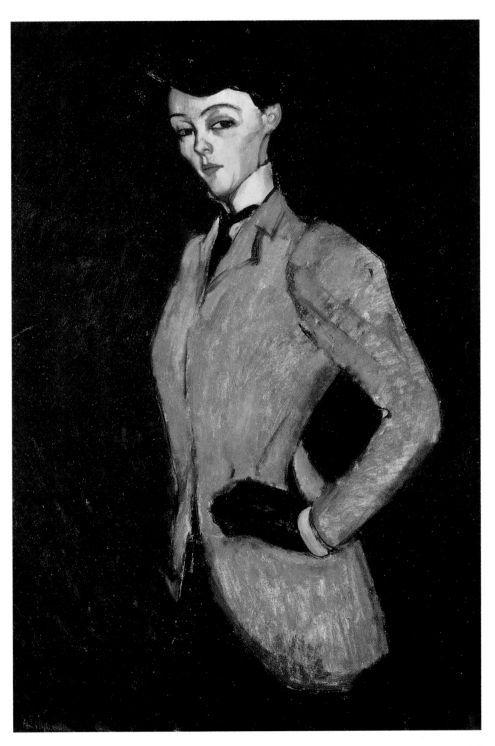

雕刻家布朗庫西肖像　1909年　油畫、畫布　73.7×59.8cm　巴黎私人藏

長壽而且名利雙收，但莫迪利亞尼短暫生涯中卻不斷遭遇許
多困難與精神的緊張，他爲藝術創造付出了生命的代價，是
一位屬於浪漫型的悲劇人物。

## 典型的巴黎派畫家

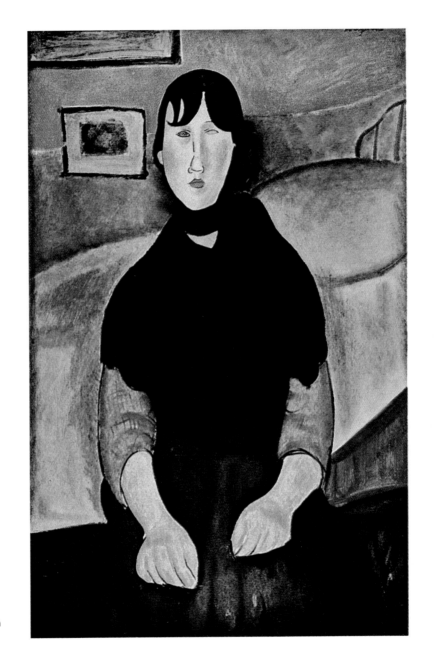

小市民女郎
1910年
油畫、畫布
102×65cm

　　第一次世界大戰前後，許多歐洲的畫家，因爲嚮往藝術
之都巴黎，先後來到巴黎闖天下，這一羣畫家中猶太人特別
多。他們聚居在蒙馬特到蒙巴納斯附近，蒙巴納斯大道旁的

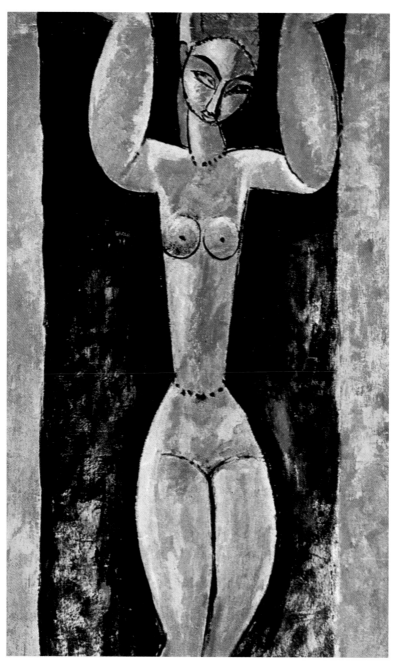

女像柱　1910年　油畫、畫布　93×52cm　米蘭私人藏

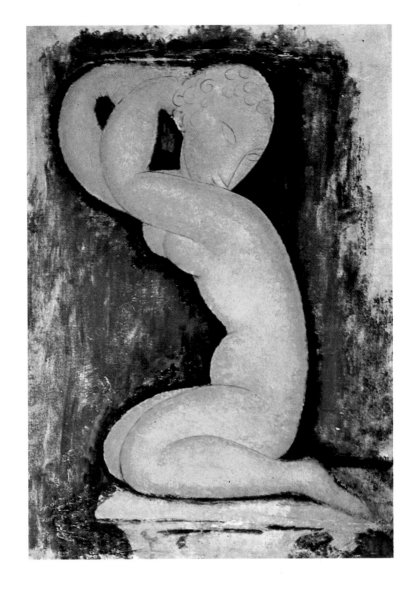

　　洛頓特（Rotonde）和杜姆（Dome）兩家咖啡店成為他們
聚集的最佳場所。二十世紀最初的四分之一年代，他們以此
為據點，展開多采多姿的藝術活動，使巴黎更增添了濃厚的
藝術氣氛。

　　這一羣為了追求藝術，憧憬藝術之都生活，遠離祖國故
鄉，流浪在巴黎的異鄉人，後來被總括為「巴黎派」

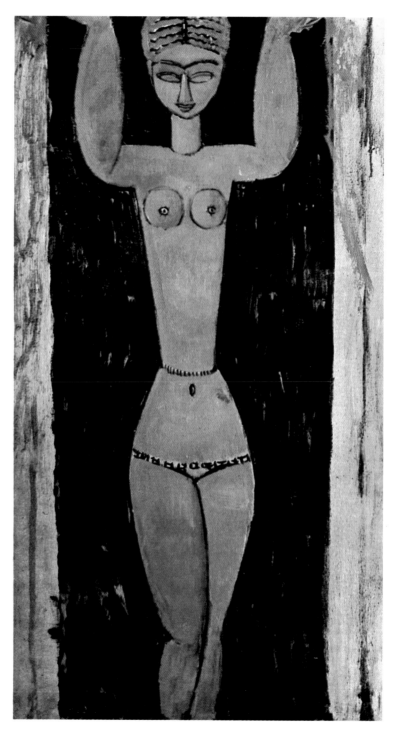

女像柱　1913年
油畫、畫布
81×45cm
巴黎私人藏

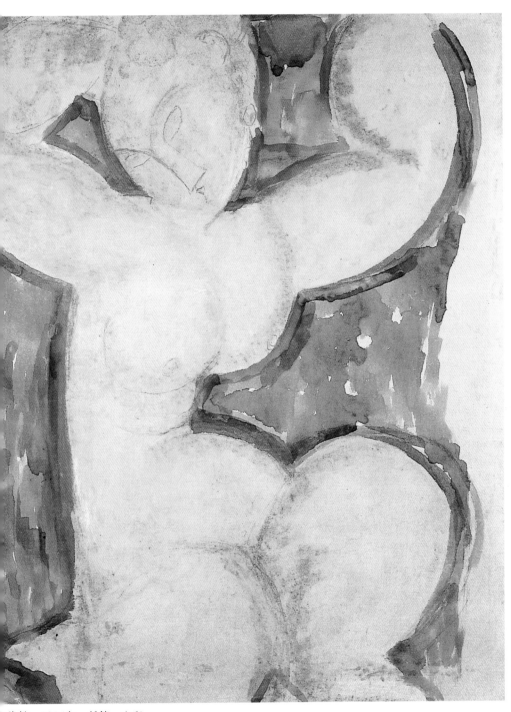

女像柱　1914年　鉛筆、水彩

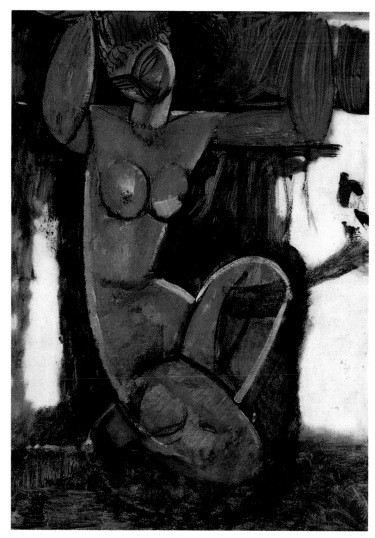

（École de Paris），主要的代表畫家包括有莫迪利亞尼、
史丁、基斯林格、梵鄧肯、巴斯金、藤田嗣治等多人。第一
次世界大戰最後的一聲砲響過之後，正是蒙巴納斯的黃金時
代，這一羣貧窮的藝術浪子們，都崇尚個人的自由精神，彼
此雖然互相交往，而且也很熱情，但是每個人仍然保持自己
的個性，發揮自己的獨特氣質。因此，所謂「巴黎派」，並

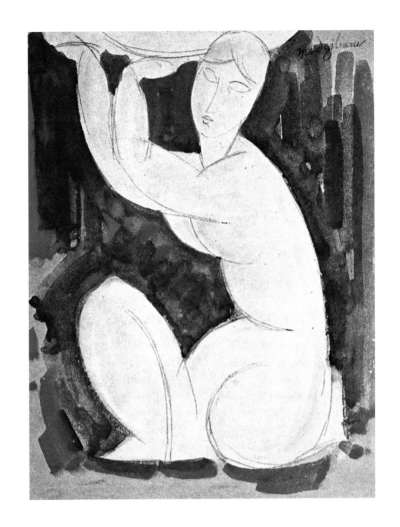

不是像馬諦斯的野獸派或畢卡索的立體派等帶有革命性，或
集結在特定藝術主張旗幟下的團體，而是泛指第一次世界大
戰後，活躍在巴黎的一羣外國籍畫家，他們在巴黎的藝術環
境和自由空氣下，自由發揮個人獨特的個性，所以每個人的
作品均多采多姿，個性自由奔放。而莫迪利亞尼正是這一羣
波希米亞藝術家中最具代表性的人物。

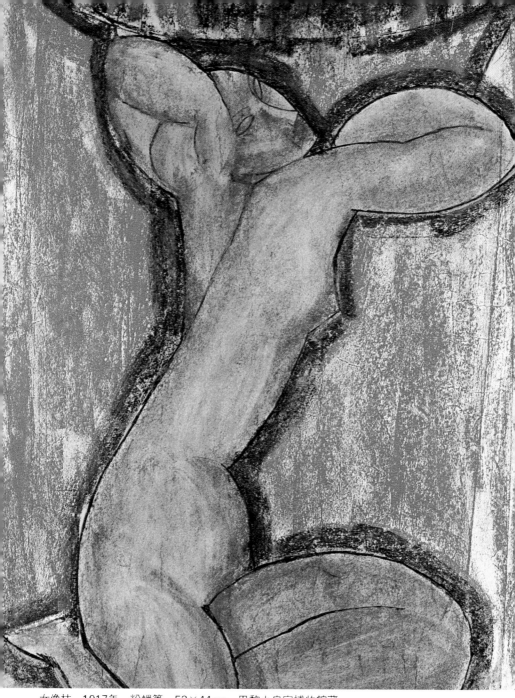

女像柱　1917年　粉蠟筆　53×44cm　巴黎小皇宮博物館藏
紅色的胸像　1913年　油畫、畫布　81×46cm　私人收藏（右頁圖）

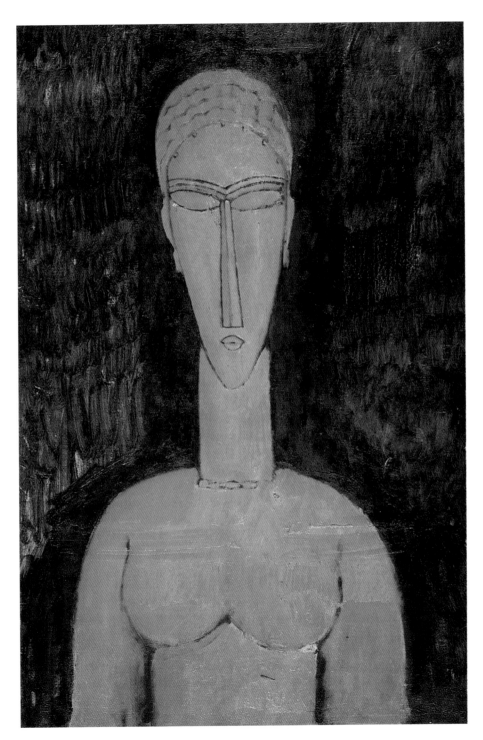

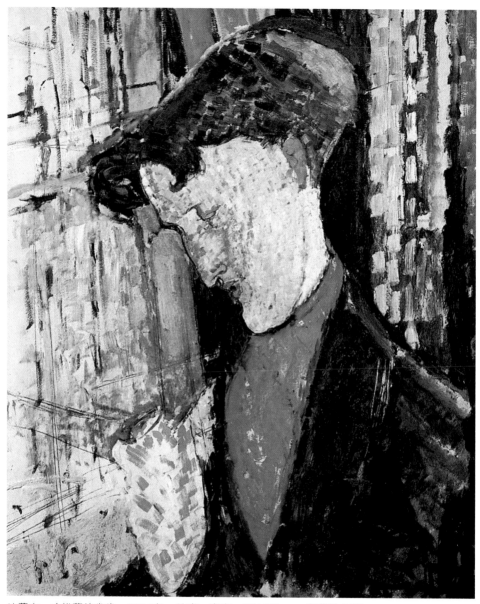

法蘭克・哈維蘭德肖像　1914年　油畫、畫布　80×73cm　米蘭私人藏

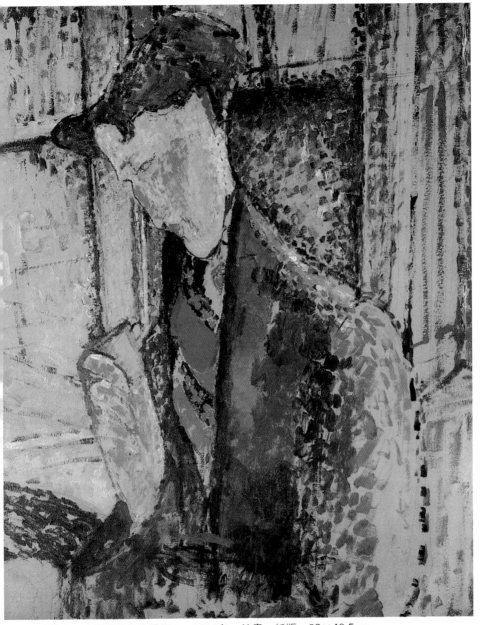

沈思（法蘭克‧哈維蘭德肖像習作） 1914年 油畫、紙版 62×49.5cm
洛杉磯市立美術館藏

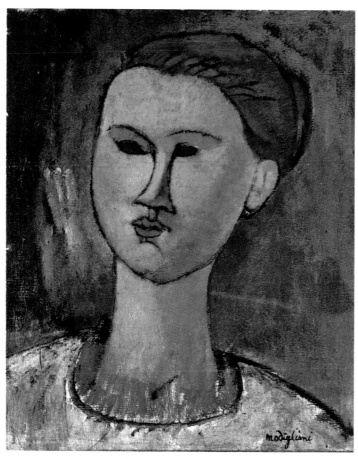

婦人頭像　1915年
油畫、畫布　46×38cm
米蘭私人藏

# 被友情與愛情包圍的王子

在外表上，屬於義大利標準美男子的典型，內在方面，熱情豪爽而又多愁善感，這正是莫迪利亞尼給人的印象。他善於與人相處，交往的朋友很多，當時的畫家畢卡索、甫拉曼克、藤田嗣治，彫刻家布朗庫西、李普西茲，詩人考克

龐芭杜夫人畫像　1915年　油畫、畫布　61×50.4cm　芝加哥藝術中心藏（右頁圖）
龐芭杜夫人是十八世紀法國路易皇帝寵姬，也是一代名女人。莫迪利亞尼作此畫時，正與女詩人海絲汀格斯生活在一起。這幅畫雖題為龐芭杜夫人，其實是海絲汀格斯的畫像，形容她具有貴族的風采，帽子與臉部的結構很緊湊。

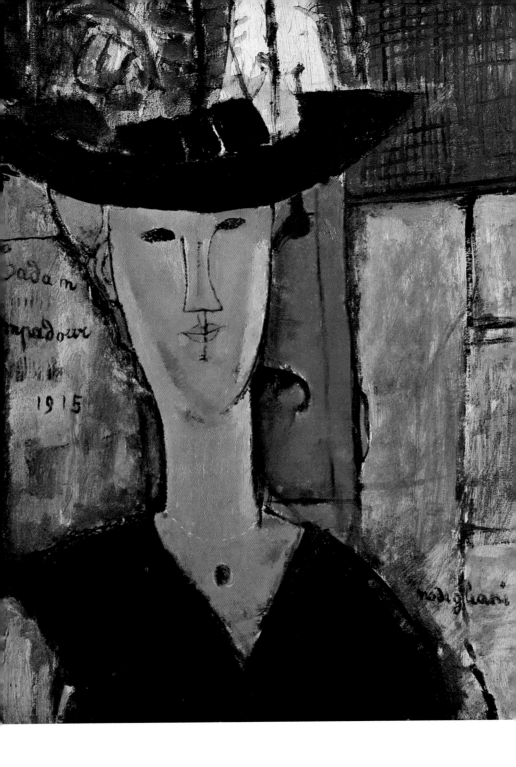

33

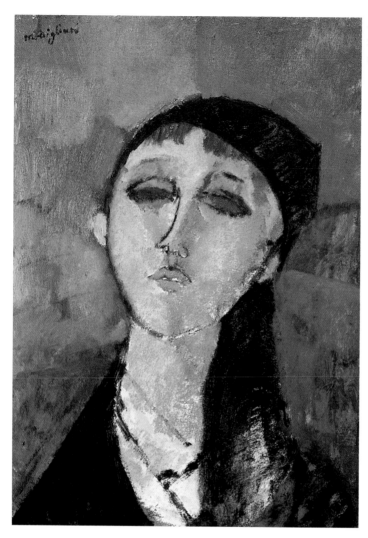

多、沙爾蒙、阿波里奈爾等都是他的朋友。他們彼此討論藝
術上的問題，考克多和沙爾蒙都曾寫過談論莫迪利亞尼的為
人及其藝術的文章，莫迪利亞尼也為畢卡索畫過肖像。他雖
然生活貧困，而又遭受病魔的折磨，遭遇和梵谷一樣悲慘，
但是他與生前幾乎沒有知心朋友的梵谷截然不同，環繞在莫
迪利亞尼身邊的有一大羣朋友，當時的許多畫家和文人都喜
歡與他接近，正如考克多所說，他的出現使蒙巴納斯街頭因

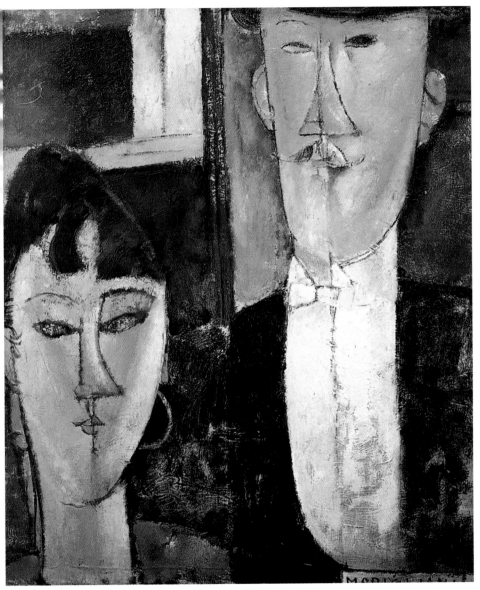

夫婦　1915年　油畫、畫布　55.2×46.3cm　紐約現代美術館藏

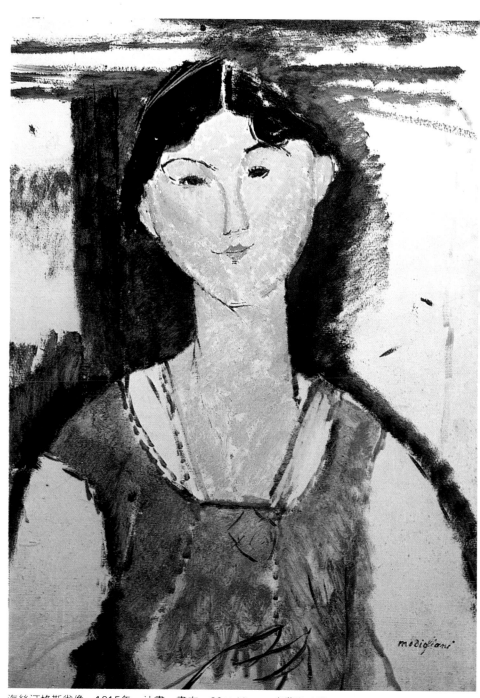

海絲汀格斯肖像　1915年　油畫、畫布　69×49cm　米蘭私人藏
彼亞特里絲・海絲汀格斯肖像　1915年　油畫、畫布（右頁圖）

36

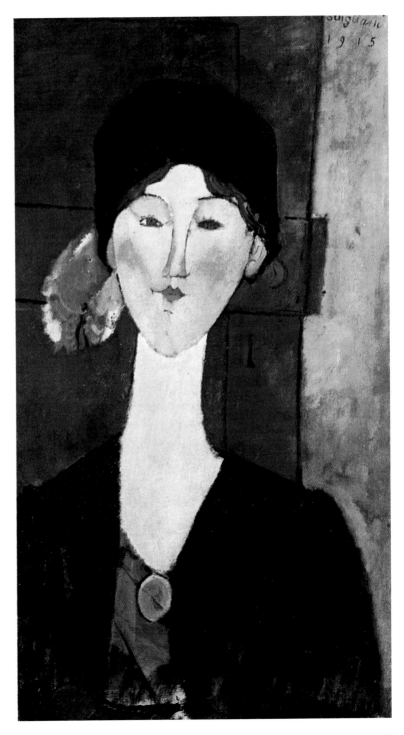

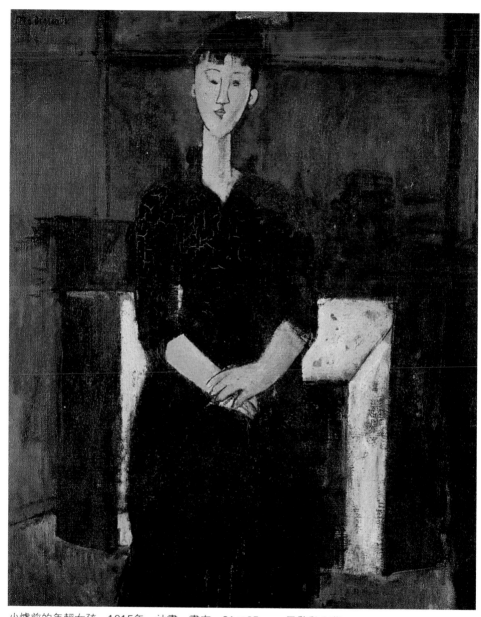

火爐前的年輕女孩　1915年　油畫、畫布　81×65cm　巴黎私人藏
婦人頭像（彼亞特里絲‧海絲汀格斯）　1915年　油畫、畫布　37×27cm　倫敦私人藏
（右頁圖）

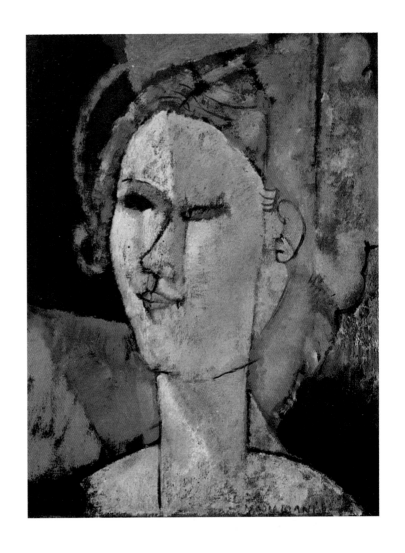

此復甦。

　　有「蒙巴納斯的王子」之稱的莫迪利亞尼，不僅擁有許多友情，還被不少女人的愛情所包圍。從海絲汀格斯、艾比荳妮、朱貝特、茜莫妮、艾微爾、露意絲、瑪格麗達、蘇姍娜、露妮、羅洛特等，包括女詩人、女學生、職業的模特兒等都與莫迪利亞尼的作品有很大的關係，她們都當過莫迪利亞尼作畫的對象。莫迪利亞尼的作品即以裸體和肖像畫占多

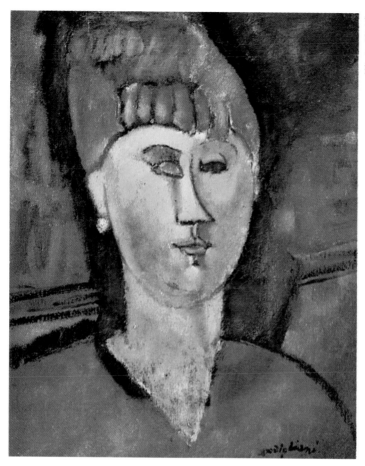

女孩肖像　1915年
油畫、畫布
義大利特里諾市立現代
畫廊藏

數，許多裸體畫形態單純簡潔，以流暢的弧線構成，柔和而
富豐滿感，又略帶一點病態。肖像畫的特點則是頭部傾斜、
頸子細長，眼睛像核桃形，多數不點眼珠，塗上一片淡藍
色，好像山中秋天的湖水，流露出無限哀怨的神情。那些裸
女的姿態，從肩到腕，從腰到腿的線條都像是用圓規畫出來
的弧線，流暢而柔美，他常用朱紅色點出乳房的尖頂，效果
十分微妙。評論家們認為他的裸體畫，在美術史上占了非常
重要的地位，可說是達到裸體畫發展的一個顛峯。而他所作
的肖像畫也為近代肖像畫樹立了新的里程碑。

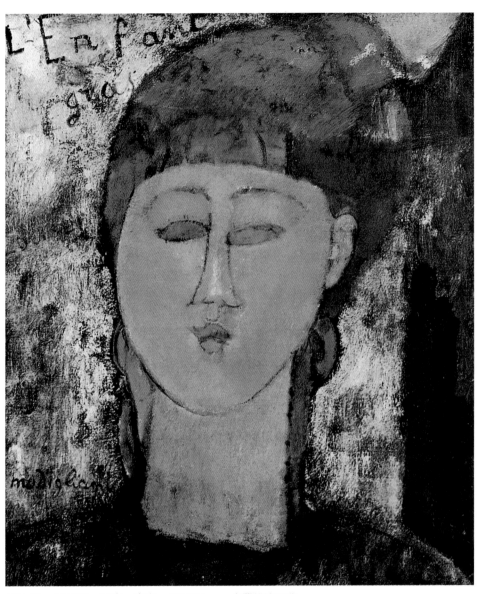

胖女孩　1915年　油畫、畫布　46×38cm　米蘭維達里藏

靠著玻璃坐著的女人
約1914～1915年
油畫、紙版　102×51cm
巴黎派翠地斯畫廊藏

畢卡索肖像　1915 年　油畫、畫布
35 × 27cm　日內瓦喬治・摩斯藏

## 禮讚愛與人生

　　莫迪利亞尼的藝術始終以人爲主題，他禮讚愛與人生，
充滿睿智，作品高雅動人。前面所提的肖像畫與裸體畫，一
直是他作畫的題材，僅在晚年時作了三幅風景畫。有一天晚
上，在蒙巴納斯的洛頓特咖啡店，他曾引用墨西哥畫家迪埃
各・黎維拉（Diego Rivera）所說的「風景絕對不能表現任
何事物」來高談闊論。到底是什麼原因使他摒棄風景畫而把
題材局限於人物？其中的原因美術史家們都未能明確說明。
莫迪利亞尼內在的人道主義傾向，內心對義大利初期文藝復
興大師的佩服，以及義大利的猶太人生來具有的矜持與教
養，都是值得研究的重要因素，因爲內在的心理想像可以決

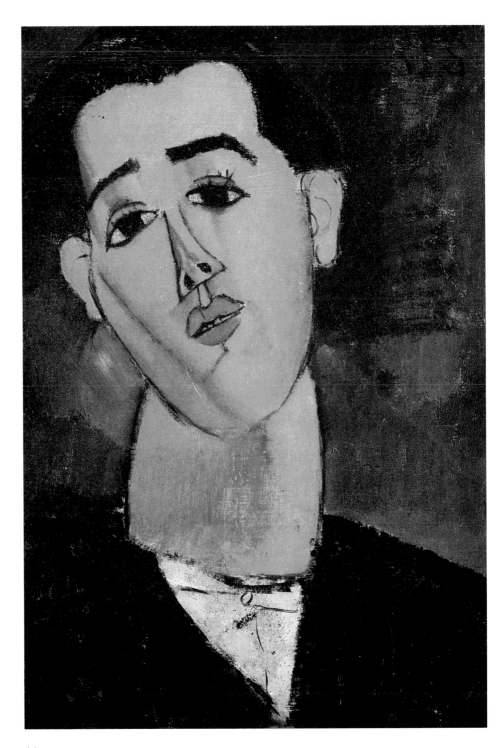

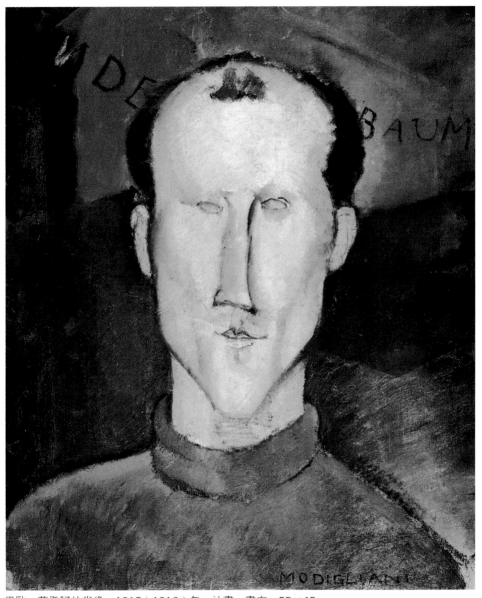

里歐‧莫登班的肖像　1915（1916）年　油畫、畫布　55×45cm
亨利和蘿斯‧帕爾曼基金會藏

傑恩‧葛里（畫家）　1915年　21×15cm　油畫、畫布　美國大都會美術館藏（左頁圖）

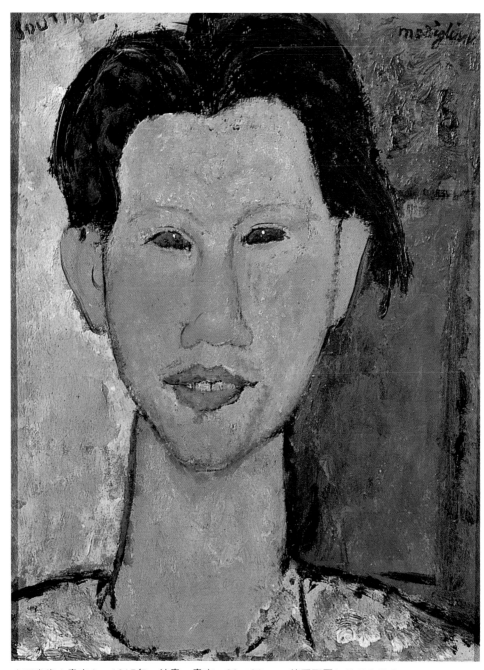

史丁肖像（畫家） 1915年 油畫、畫布 38×28cm 德國司圖加特美術館藏
史丁也是流浪在蒙巴納斯的巴黎派畫家之一。這幅色彩厚重畫像頗能刻畫史丁性格，也最能 顯示莫迪利亞尼的繪畫風格。

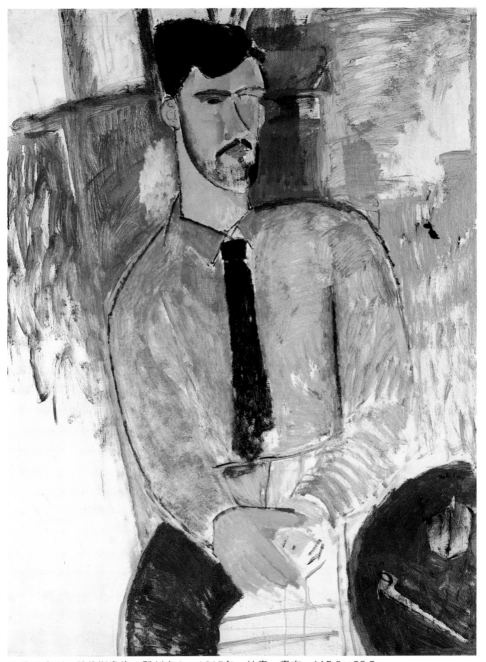

坐著的亨利·勞倫斯畫像（雕刻家） 1915年 油畫、畫布 115.8×88.3cm
瑞士琉森羅森加特畫廊藏

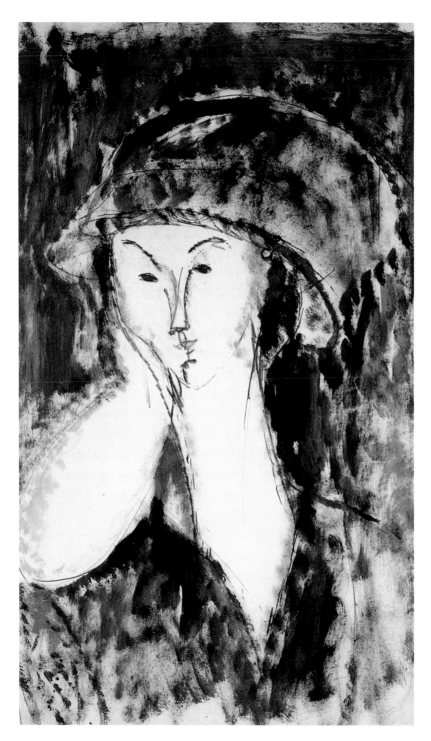

定一位藝術家的創造方向，形成表現的風格。我們要瞭解莫迪利亞尼，可以先去觀察他所畫的模特兒，他不畫群像或故事，也不像特嘉（Edgar Degas）或羅特列克（Toulouse Lautrec）兩位前輩那樣描繪生活與人生，他刻畫的是他自己的愛情，表現生命，從他自身，到他的心理與視覺所凝視的每一個生命的靈魂。本能的情念之鼓舞與孤獨的靈魂之聲，都通過他的畫面反映出來。他的畫直接與模特兒對話，透過這種對話，他表現出一個生動的姿態及其生命，同時又多屬於一種哀愁的靈魂。下面我們將敍述其生平傳略，以便更深入瞭解他的藝術作風。

## 童年生活與環境

莫迪利亞尼（Amedeo Modigllani）是義大利人，於一八八四年七月十二日生於義大利多斯加納的港都利佛諾，家系為羅馬的猶太名門，他終身都以生為猶太人而自傲，熱愛祖國義大利。

他的父親是佛拉米尼奧‧莫迪利亞尼，原來他們家族是羅馬教皇御用的銀行家，但是到了他父親那一代，卻因瀕臨破產而改營薪炭及皮革商。他們和許多猶太人一樣，義大利的小海港成為他們避難定居之所。母親艾吉尼亞‧嘉辛據說是十七世紀哲學家蘇比諾莎（Baruch Spinoza，一六三二～一六七七的荷蘭哲學家，生於阿姆斯特丹，主張用理性的愛去愛神，提出「神即實體即自然」的泛神論，對十九世紀初葉文學家、思想家的影響頗大。）的後裔，出身於富有傳統教養的家庭，也深具自由思想。在母親生下的四個兒女之中，莫迪利亞尼年紀最小，他的大哥後來成為義大利勞動運動的領導人之一，當選革新派的議員。

彼亞特里絲‧海絲汀格斯肖像　約1915年　油畫、紙　45×30cm　私人收藏（左頁圖）

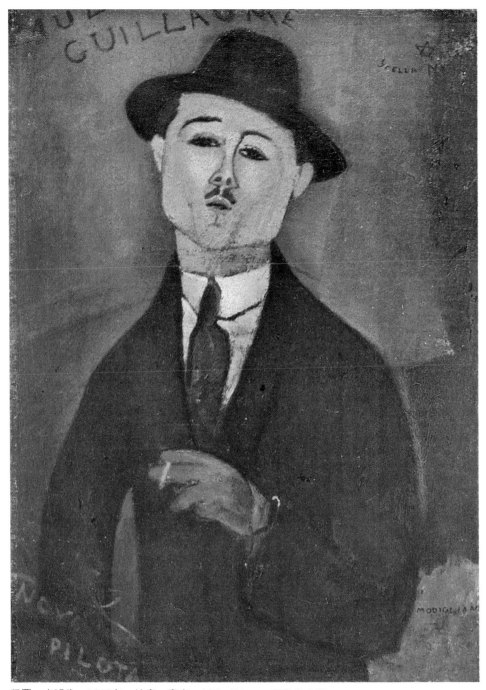

保羅‧吉姆像　1915年　油畫、畫布　105×74cm　巴黎私人藏
保羅‧吉姆（畫商）　1916年　油畫、畫布　81×54cm　米蘭現代畫廊藏（右頁圖）

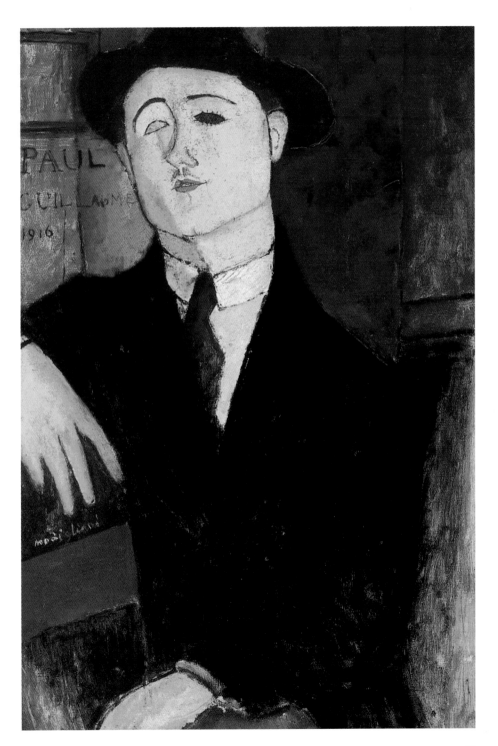

51

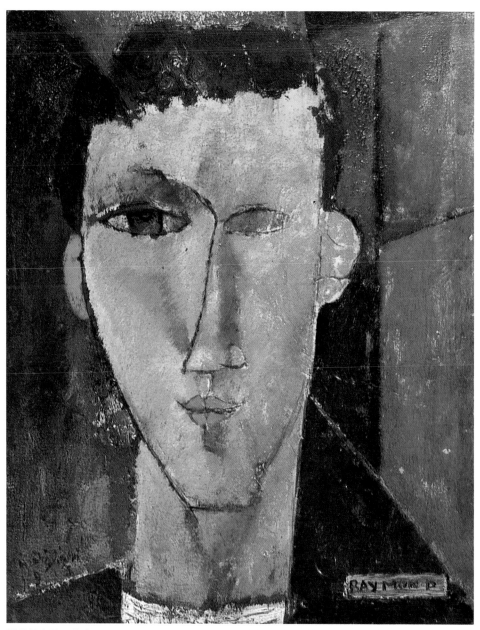

雷孟的畫像（作家）　1915年　油畫、畫布

（右頁圖）
皮耶羅小丑式的自畫像　1915年　油畫、厚紙　43×27cm　丹麥哥本哈根皇家美術館藏
皮耶羅是古法國啞劇中的丑角，這是莫迪利亞尼扮演的自畫像，帶有哀愁感，反映其心境。

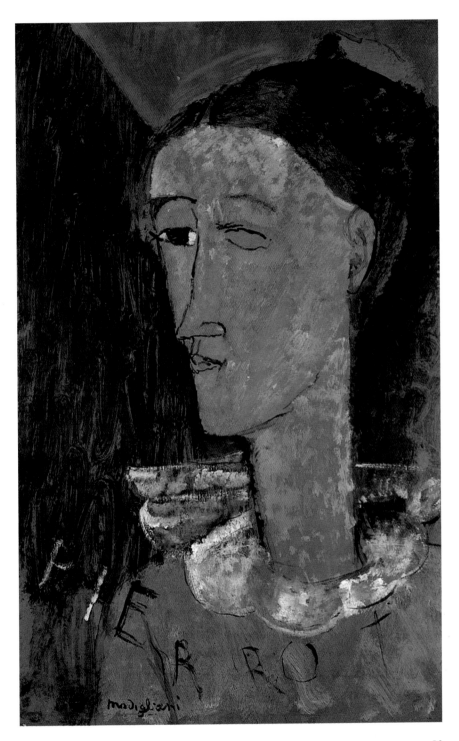

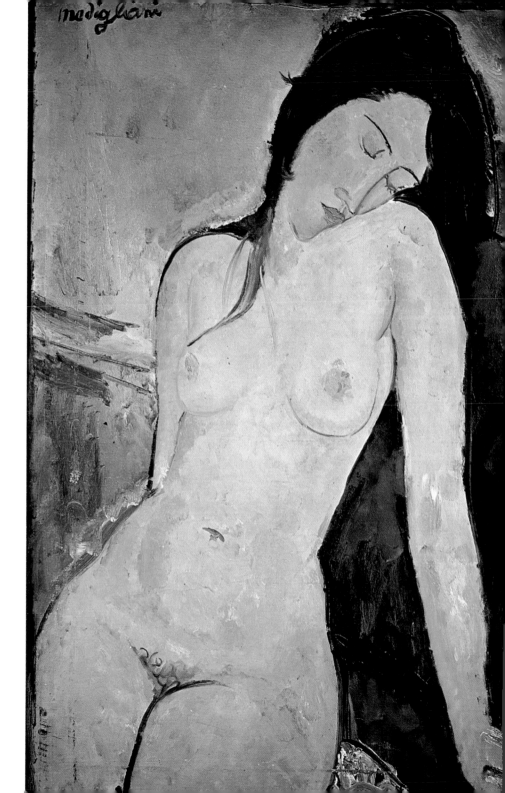

瑪格麗達的畫像　1916年
油畫、畫布　73×50cm
紐約亞伯萊姆斯家族藏

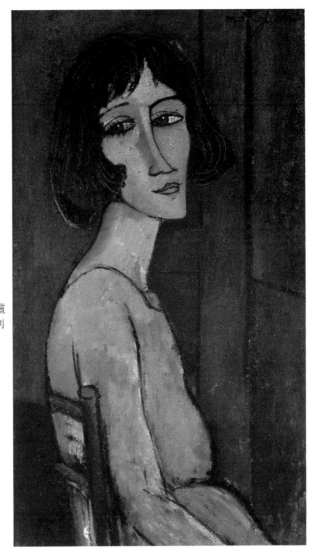

（左頁圖）
裸婦坐姿　1916年　油畫、畫布
92×60cm
倫敦大學科陶中心畫廊藏
臉部向內凹入，身體曲線凸出，這
種凹凸面的對比，是他從黑人雕刻
得來的造型理論。

　　母親的教育與愛情，對莫迪利亞尼的一生影響最大，在
他的家系中，母親方面的影響占了較大的比重。當莫迪利亞
尼出生時，父親正面臨事業失敗而宣告破產的狀態，不久即
過世。莫迪利亞尼由母親一手培養長大，外祖父和叔父也非
常關心他的教育問題，對他熱心照顧，再加上莫迪利亞尼從

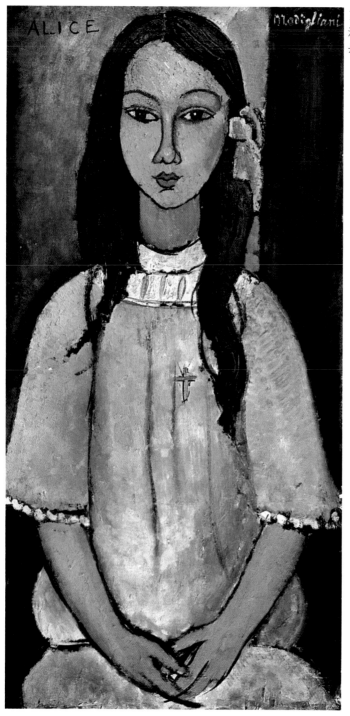

艾麗絲肖像　1915年
油畫、畫布　78×39cm
丹麥哥本哈根國立美術館藏

女僕　1916年
油畫、畫布
73×54cm
蘇黎世美術館藏

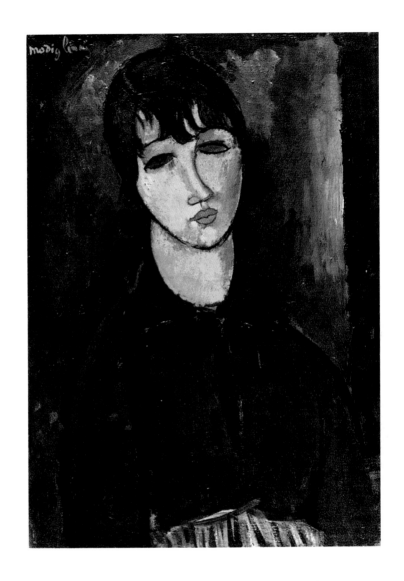

小體弱多病，母愛對他來說自然顯得特別重要而偉大。

　　一八九五年，莫迪利亞尼和一般同學們一樣就讀普通的學校教育，進入利佛諾中學。不幸，這一年冬天他患了肋膜炎，漸漸併發了其他疾病。十四歲那年因為罹患斑疹傷寒引發肺炎，臥病在牀無法上學，只好休學在家療養。這段時間母親悉心照料，買了很多種類的書籍給他閱讀，包括尼采、

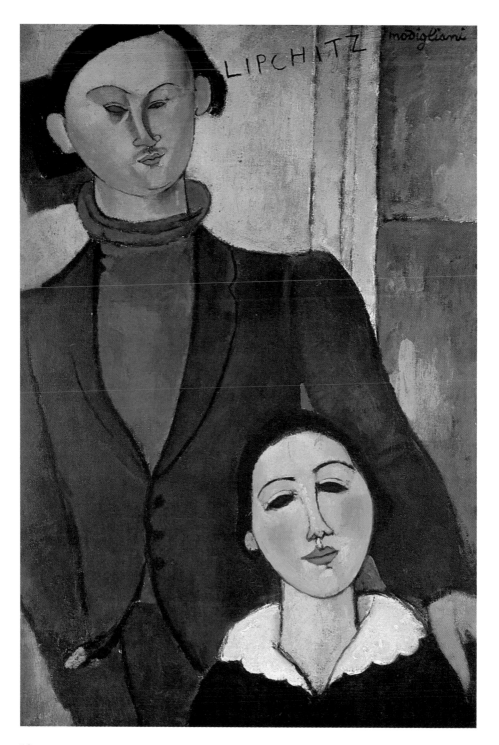

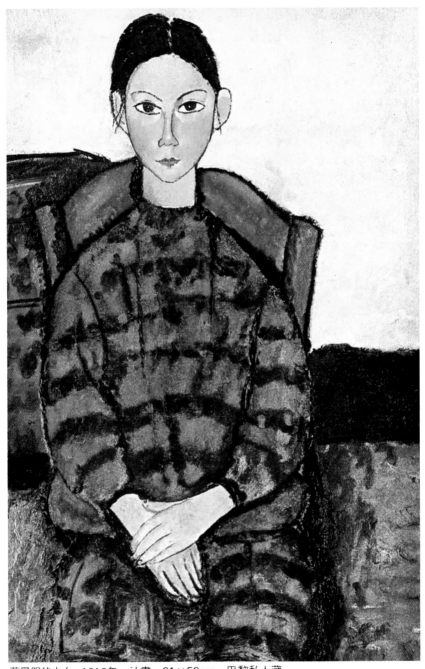

藍黑服的少女　1916年　油畫　91×59cm　巴黎私人藏

李普西茲夫婦（雕刻家）　1916年　油畫　79×57cm　芝加哥藝術中心（左頁圖）

但丁、波特萊爾等人的著作，講述這些書本的內容。同時，就在這段時期，母親發現了他具有繪畫的才能，相信他的兒子具有藝術的稟賦，於是開始引導他學習繪畫，在他病癒後，就帶他到利佛諾的一位畫家葛里埃蒙·米凱里的畫室學習素描與油畫。

米凱里是義大利印象派畫家華特里的弟子，莫迪利亞尼從這位不太有名的地方畫家，學得了傳統的繪畫技法，使他對地中海世界特有的明確形態與色彩表現，有了認識與把握。他的繪畫與義大利的古典傳統有密切的連結，他畫出來的流利線條，繼承了古希臘以來，甚至於文藝復興的素描傳統。他把對象（人體或肖像）單純化，以幾何學的形態處理對象的變形。從他的人體造形中也可令人聯想到波諦采立的繪畫。

## 義大利古典美術之旅

莫迪利亞尼這種古典主義的特質，到了一九○一年後更為強烈。一九○一年，他十七歲的時候，肋膜炎引發肺結核，病後恢復期中他跟隨著母親在叔父的好意安排下，易地療養，到拿波里、卡布里等義大利南部旅行，母親帶他到當地的許多教堂和美術館參觀，在羅馬、翡冷翠等古都，他首次目睹古典美術名作，使這位帶有似母親纖細氣質的多感少年，第一次內心激起了極大的感動。

「當我站在羅馬美麗的遺跡之前，我感受到藝術與人生的真理，發現了其中的密切關係，激起了很多的聯想。」這一點對他後來的藝術發展具有決定性的影響。

第二年，他在翡冷翠寫信給朋友吉里亞，隱約暗示他未來從事藝術的方向——做個雕刻家。這一年他進入翡冷翠美術學校，第三年（十九歲）到威尼斯旅行，並進入威尼斯美

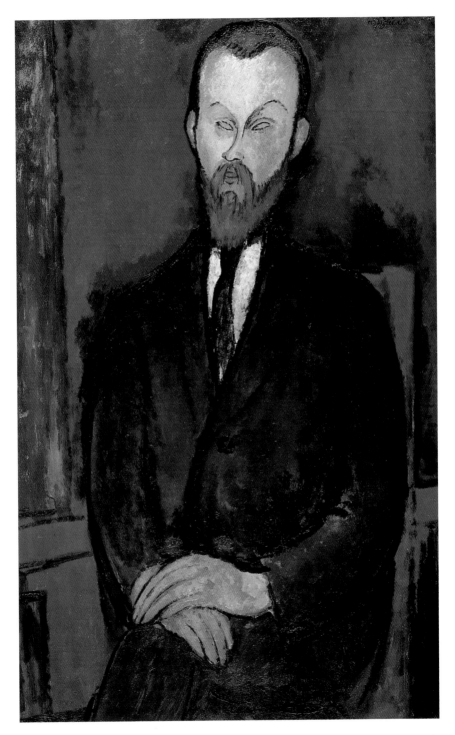

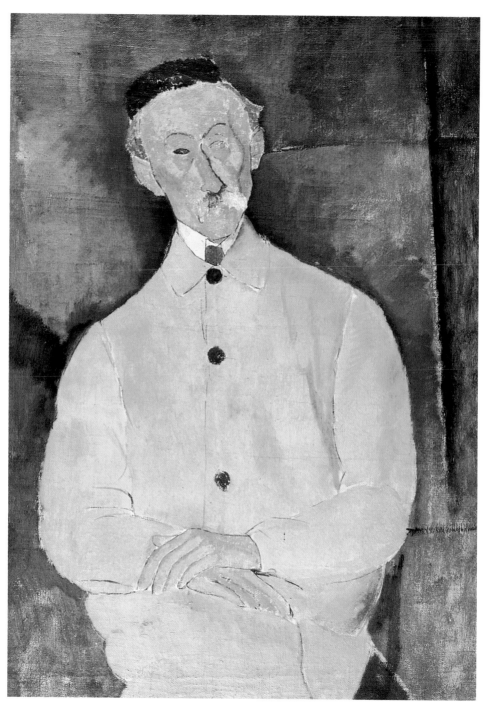

李普特肖像　1916年　油畫、畫布　92×65cm　私人收藏

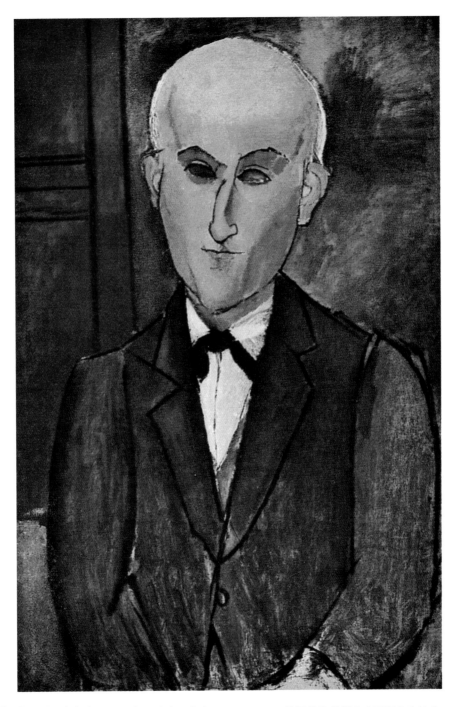

馬克斯・賈柯布畫像　1916年　油畫、畫布　93×60cm　美國俄亥俄州辛辛那堤美術館藏

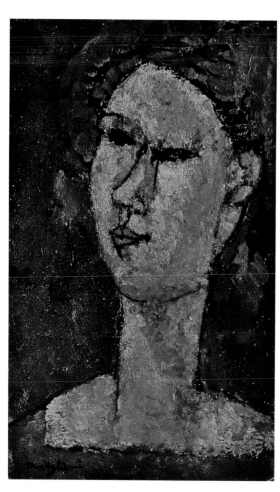

海絲汀格斯　1916年　油畫、畫布
46.5×28.5cm

（右頁圖）
史丁畫像　1916年　油畫、畫布
91.7×59.7cm　美國華府國家畫廊藏

術學校。在看過的許多美術作品中，他對十四世紀西恩納派
（Sienese school）雕刻家迪卡邁諾（Tino Di Camaino，
一二八五～一三三七）的雕刻作品，印象最為深刻。西恩納
派是十三至十四世紀以義大利中部西恩納地方為中心的繪畫
流派，作風甘美溫柔，構圖富裝飾性，表現出夢幻的情緒
性。迪卡邁諾以這種風格，為拿波里的梅阿利女王墓和比薩
的亨利七世墓作過墓雕，至今仍留存下來。莫迪利亞尼特別
欣賞他那帶有夢幻而柔和的裝飾性風格。

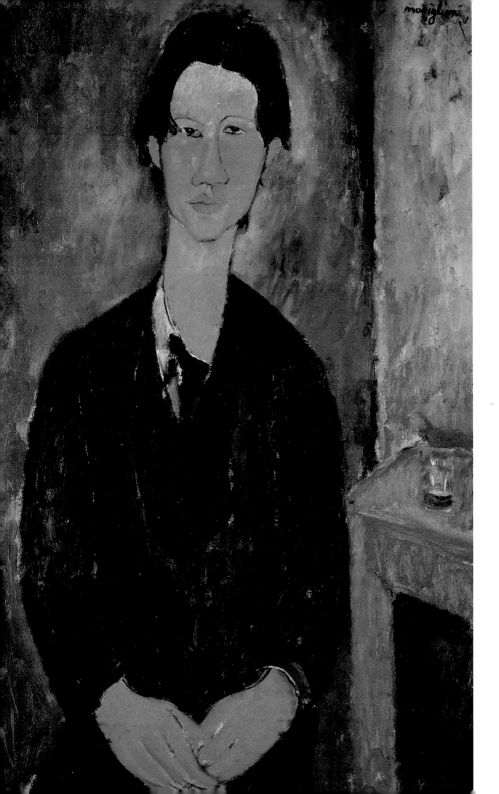

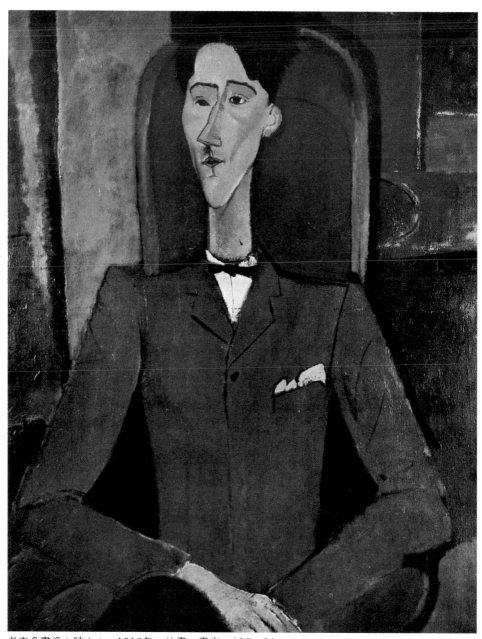

考克多畫像（詩人） 1916年 油畫、畫布 100×81cm
穿學生服的少女 1916年 55×35cm 油畫、畫布 威尼斯私人藏（右頁圖）

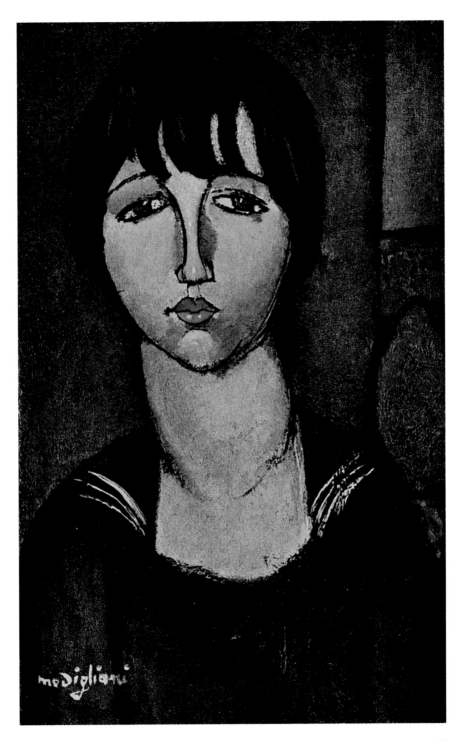

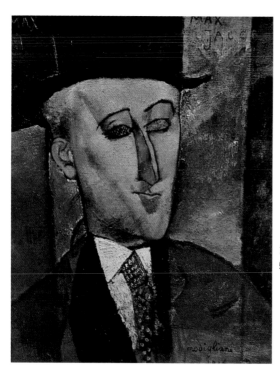

馬克斯‧賈柯布肖像　1916年
油畫、畫布　73×60cm　巴黎私人藏

（右頁圖）
戴帽的羅洛特　1916年　油畫
55×38cm　巴黎國立現代美術館藏

　　這段在義大利旅遊學習的時光，使莫迪利亞尼擺脫了地
域的偏狹觀念，眼界大開，對人生現實的觀念有了更寬廣的
認識。他與喬凡尼‧巴比尼（虛無的無神論者）交往，透過
詩人達寧基奧瞭解了尼采的超人思想及其激烈的反時代精
神。另一方面，他開始接觸德國和法國畫家們的複製作品及
原畫，逐漸認識德國和法國繪畫的新動向，激起他嚮往藝術
之都──巴黎的決心。在義大利的傳統中培育出來的莫迪利
亞尼，一直到了巴黎之後，才真正在藝術上開花結果。到義
大利各地參觀藝術名作，不但使他認識了義大利優美的藝術
傳統，也孕育了他創作的思想。

## 從義大利到巴黎蒙馬特

　　一九〇六年正當二十二歲的時候，莫迪利亞尼踏上了巴

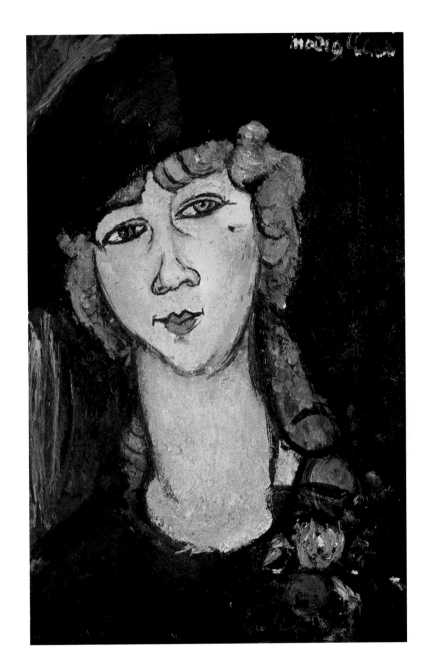

黎的土地。他滿懷希望，夢想著將來要成爲一位雕刻家，期
待著平靜的創作活動。一到巴黎，他就來到蒙馬特，當時許
多青年畫家們如畢卡索、梵鄧肯、德朗、詩人馬克士·賈柯

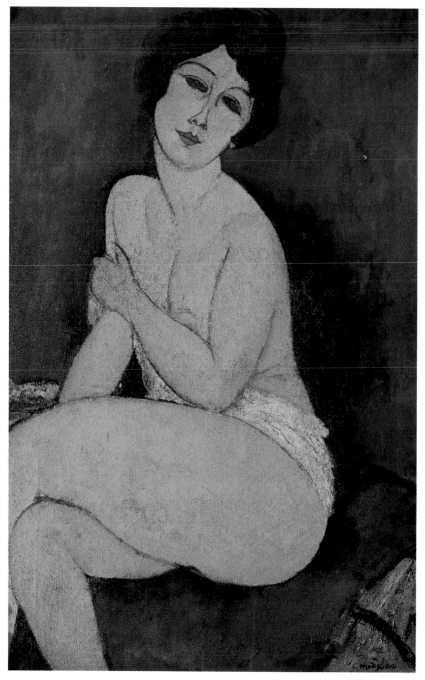

坐在長椅上的裸婦　1917年　油畫、畫布　100×65cm　巴黎私人藏
芝波羅夫斯基畫像　1916年　油畫、畫布　55×35cm　瑞士蘇黎世私人藏（右頁圖）

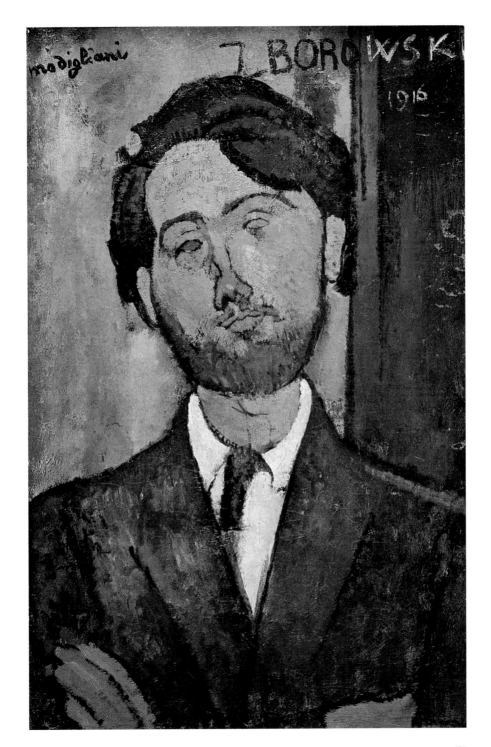

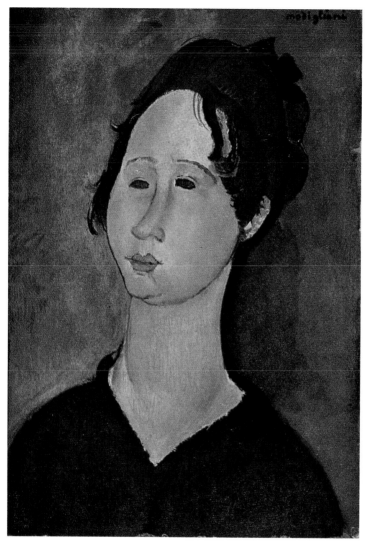

布爾克紐的女人
1916～1917年
油畫、畫布
100×65cm

布、傑恩・葛里、安德勒・沙爾蒙都聚居在蒙馬特的「洗濯
船」過著波希米亞的生活，他就在這附近的柯藍克爾街租了
一間房子作畫室，並進入柯拉洛西研究所研習。當時他是抱
著但丁、尼采和達寧基奧等人的著作書籍來到巴黎，他的畫
室牆壁上，貼滿了卡帕基奧、羅特、波諦采立、杜莎特和提

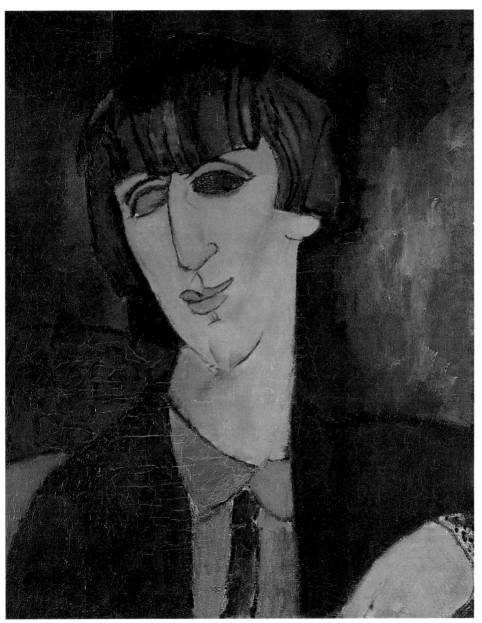

路奈‧基斯林格畫像　1917年　油畫、畫布　61×50cm　私人收藏

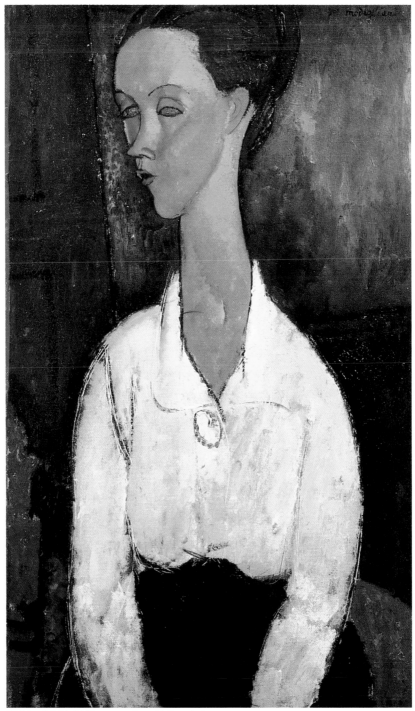

露妮・柴可夫斯基　1917年　油畫、畫布　70×45cm　私人收藏

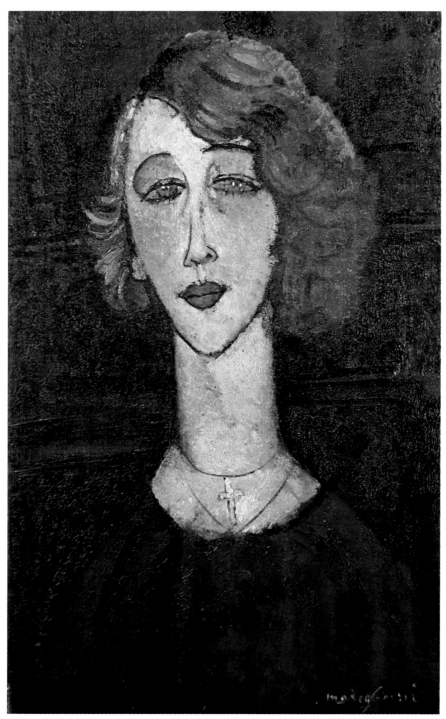

露妮·柴可夫斯基　1917年　油畫、畫布　61×38cm　巴西聖保羅美術館藏

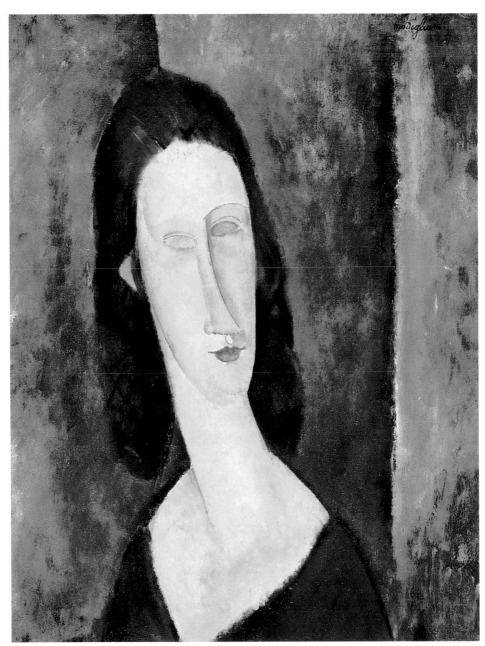

珍妮、艾比荳妮（藍眼珠） 1917年 油畫、畫布 55×46cm 美國費城美術館藏
戴著寬邊帽的珍妮‧艾比荳妮 1917年 油畫、畫布 54×37.5cm 巴黎私人藏（右頁圖）
珍妮彷彿是爲莫迪利亞尼而誕生的女性，是他最佳的模特兒，此畫中她那橢圓臉孔與寬邊帽的圓
形相平衡，從鼻子到輕撫臉頰的手指，形成優美曲線，核桃形眼睛如秋日山中湖水，流露出無限
感傷與哀怨。

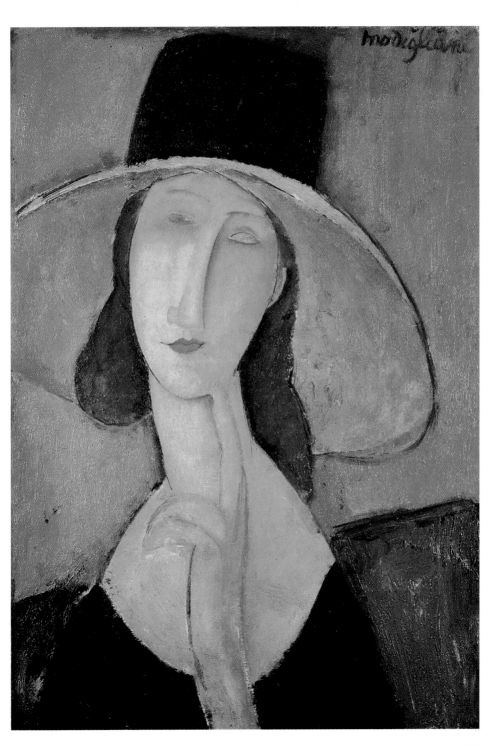

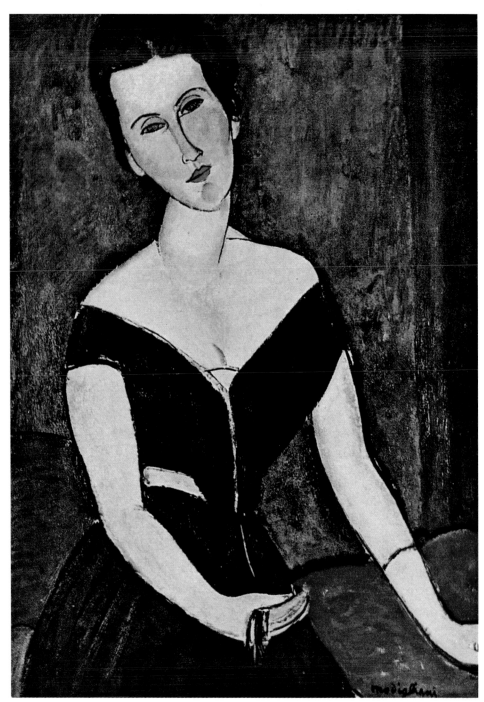

G‧梵姆登夫人像　1917年　油畫、畫布　92×65cm　巴西聖保羅美術館藏

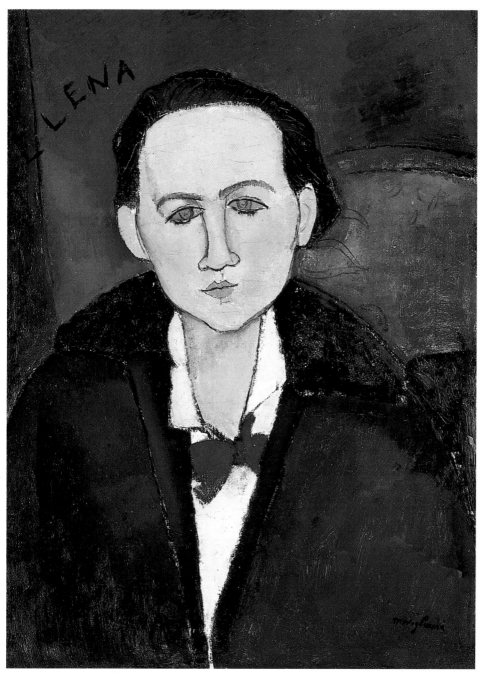

艾雷娜・帕洛夫斯基肖像（巴黎猶太書商女兒）1917 年　油畫、畫布

64.8 × 48.9cm　華盛頓菲立普收藏館

香等義大利文藝復興時期大師們的複製名畫。從這裡可以看出他想把自己塑造成那一種類型的藝術家。

可是，當他到巴黎後，立即發現當時巴黎的藝術氣氛，與他原來所想像的完全不同。第二共和制末期的巴黎，成為不可思議的都會，美術學校的學生，興起了反學院派美術教育的思潮，許多有才華的青年藝術家充滿自信和好勝的心理，大膽地發表自己的見解，自由而富有刺激的氣氛，普遍地影響到年輕藝術家的生活與創作，因此反抗學院派沙龍的評審制度，標榜不評審、不給獎、不干涉的「獨立美術展」就在此時誕生。當時的蒙馬特，更激盪著一股藝術的革新氣氛，莫迪利亞尼所認識的畢卡索、賈柯布、阿波里奈爾、莎爾蒙等都是新藝術的旗手。畢卡索創作了第一幅立體派畫作〈亞維儂的姑娘們〉，秋季沙龍充滿著「野獸派」的熱烈氣氛，聚居在蒙馬特「洗濯船」的藝術家們絕非過著傳統而平靜的生活，他們對黑人雕刻產生狂熱，在抽煙喝酒中暢論藝術，埋首於理論的研究，他們革新的行動自由奔放，散發出無限的精力。

這種環境氣氛，完全出乎莫迪利亞尼的意料，與他所想像的具有優美傳統藝術的巴黎，以及那平靜的創作生活完全不同。初抵巴黎就生活在這種環境，一時使他無法適應，當然使他覺得十分苦惱。離鄉背井，生活在異鄉的孤獨感也開始襲擊這位藝術家的心靈，使他感到無限的空虛與迷惘。這一點幾乎是當時初抵巴黎的外國藝術家共通的感受，無法立即在心理上產生平衡。

## 成為波希米亞藝術家

雖然莫迪利亞尼常讀但丁、達寧基奧、威勒尼等人的詩，希望借著這些他所喜愛的詩，來排解心靈的苦悶與迷

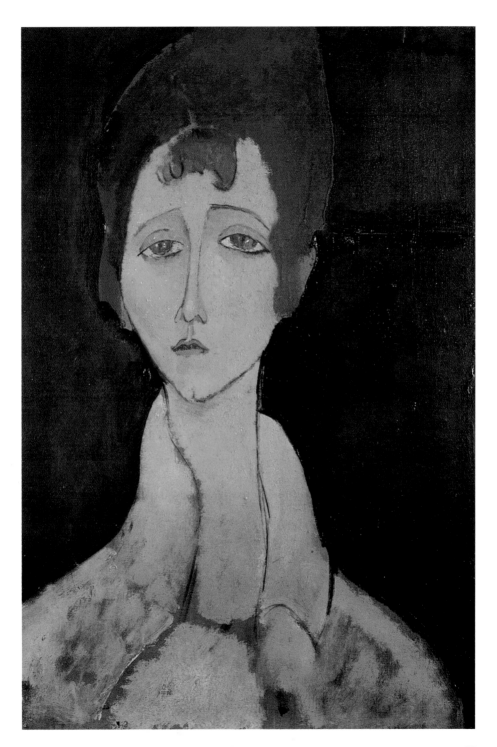

瑪格麗達　1916年
油畫、畫布
81×40cm
羅馬私人藏

穿玫瑰色襯衣的少年　1917年
油畫、畫布　55×35cm

惘，但是仍然無法彌補他心靈上的空虛感。他陷入幻想，開
始過著流浪在蒙馬特的生活，本來不抽煙喝酒的他，很快的
養成嗜酒的習慣，出入蒙馬特的酒店，在生活上捲入當時激
烈的藝術氣氛中，成為波希米亞藝術家之一，但是在藝術創
作上，他卻不是急進的前衛分子。

　　莫迪利亞尼呼吸著蒙馬特的自由空氣，接觸了各種繁複

畫家史丁像　1917年　油畫、畫布
100×65cm　巴黎私人藏
（左頁圖）

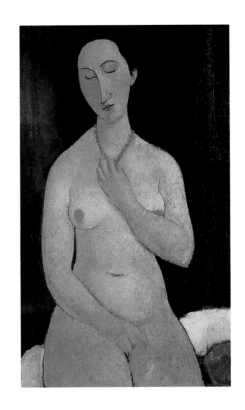

裸婦　1917年　油畫、畫布　91.5 × 59.7cm
紐約私人藏（右圖）

的繪畫風格和許多藝術家的不同個性，但是他並沒有喪失自
己的氣質。雖然他的生活變得十分浪漫，對藝術卻仍保有自
己的批判能力，他執著於對人間的生命與愛情的描繪，狂熱
於繪畫創作，但卻沒有變成標新立異的前衛藝術人物。這也
許與他在義大利從小所受的教養和對美術的豐富智識有關。
不過，雖然他執著於自己的風格，但是他所生活和接觸的卻
是巴黎畫壇的前衛主流，處在這種矛盾的狀態中，自然使他
感受到不安與迷惘，很難在心理上獲得平衡。莫迪利亞尼原
是一個自尊心非常強烈的藝術家，受到這種矛盾的打擊，在
精神上逐漸崩潰，造成他酗酒、服食麻藥的惡習，生活浪漫
使得原本多病的身體更是日趨衰弱。本來只是苦惱於藝術上
的問題，結果在經濟上也發生了問題，生活陷入窮困的窘

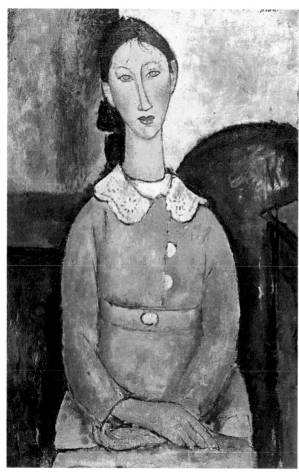

穿黃衣的女孩　1917年
油畫、畫布

（右頁圖）
布勒茲・桑德萊畫像（詩人）
1917年　62×51cm
羅馬李卡德・加里諾藏

境。一九○七年青年醫師保羅・亞歷山大博士，看上了他的
畫而買了一些作品，對他伸出援手，成爲第一個賞識他繪畫
作品的人。

# 摸索自己的藝術風格

　　在巴黎藝術界，當一九○六年莫迪利亞尼初抵巴黎時，
正好是後期印象派畫家塞尚在普洛文斯去世的一年，而畢卡
索正在著手畫現代美術史上里程碑的代表性作品〈亞維儂的
姑娘們〉，揭開了立體派的序幕。在這段時期前後，許多世

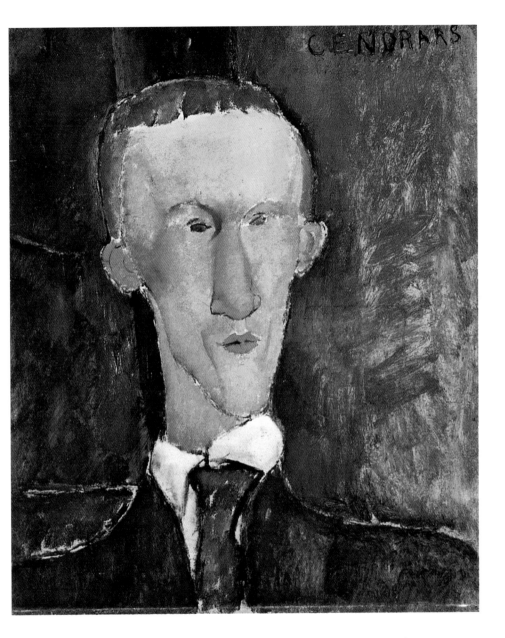

界各國的青年藝術家都先後來到巴黎。一九○○年到達巴黎
的有畢卡索、勃拉克、勒澤、卡拉，一九○二年有包曲尼，
一九○四年有阿爾普、杜象、布朗庫西，一九○五年有克
利，一九○六年有康丁斯基、塞凡里尼、葛里，一九○八年

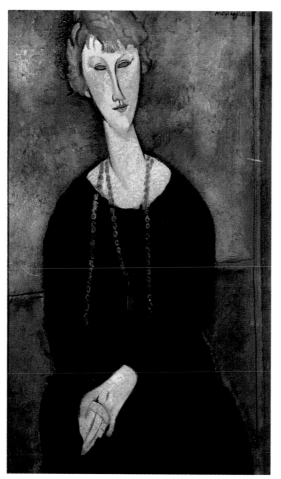

米利亞夫人　1917年　油畫、畫布　92×54cm　威尼斯斯卡達茲貝藏

有阿基邊克，一九一〇年有基斯林格、夏卡爾。還有盧奧、德洛涅、甫拉曼克、德朗、尤特里羅等，也從法國的鄉村來到巴黎這個藝術之都。莫迪利亞尼到巴黎的前一年，一九〇五年的秋季沙龍展出馬諦斯、甫拉曼克、德朗、盧奧等人的繪畫，被稱為野獸派。一九〇八年，勃拉克創作的立體派作品在康懷勒畫廊展出。

　　莫迪利亞尼這位出生於利佛諾的青年，到巴黎一年後，

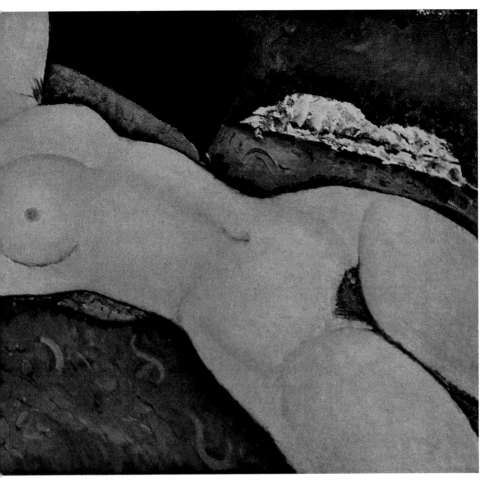

玫瑰色的裸婦　1917～1918年　60×92cm　油畫、畫布　米蘭私人藏

已變爲蒙馬特的波希米亞藝術家。從一九〇六年至一九〇九
年，他都在摸索自己的藝術風格。一九〇七年秋季沙龍舉行
「塞尚回顧展」，他看到了塞尚的畫，深受感動，一九〇八
年的〈少女頭像〉、一九〇九年的〈拉大提琴的人〉、〈利佛諾
的乞丐〉等油畫就是受到塞尚的影響。非洲黑人雕刻的強韌
生命力，也使他產生狂熱。羅特列克、高更等人繪畫中的一
種情感，使他發生興趣，野獸派與立體派等當時革新的造形

圖見17・18頁

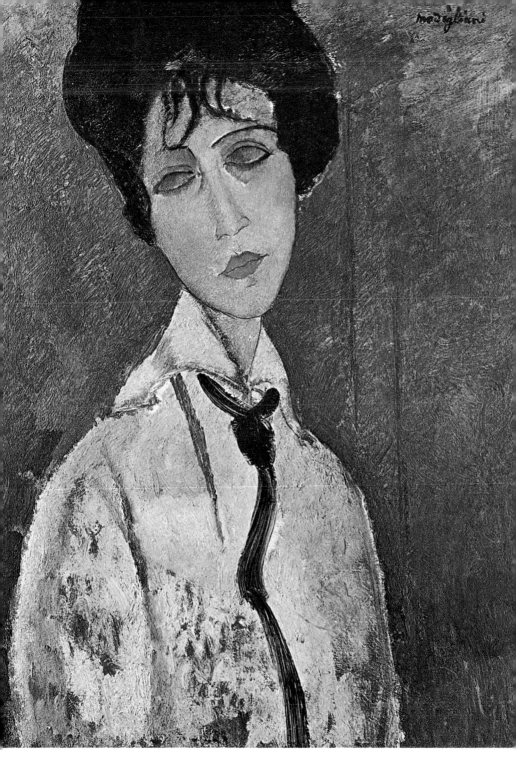

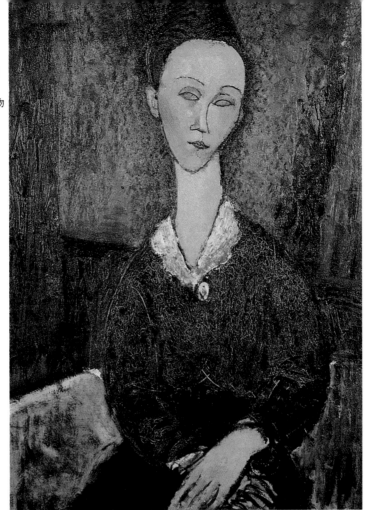

露尼亞・塞契斯卡
1917年　油畫、畫布
82×60cm
葛倫諾柏繪畫彫刻博物
館

繫黑領帶的少女
1917年　油畫、畫布
65.2×50.2cm
巴黎私人藏

圖見12頁

圖見35頁

思想，他一直很注意，例如一九〇八年所作的〈年輕女人肖像〉，顯示他對羅特列克的崇拜，一九一五年作的〈夫婦〉也受立體派影響。但是，他的態度很謹慎，並不是完全絕對的去接受這些觀念，他往往保持中肯穩重的看法，站在超然的立場中加以思考。

## 熱中人性的表現

這段時期他關心身邊的社會現實，由自己個人意識注意到人的本身，因此一直以「人生」爲主題，探求生命與愛的

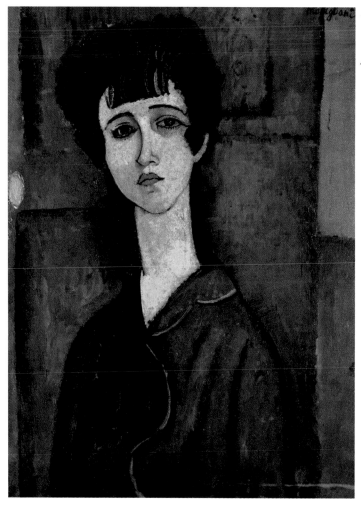

真實表現。這種思想，使他的繪畫在今天看來充滿現代性。
他一開始就從自己對生命的感受，意識到人間的苦惱，因此
他的藝術自然地捕捉住這一問題來摸索表現，從對人類自我
的重視，肯定人的價值、意識到自己的存在，進而認識生命
的意義，發展到對人生的禮讚，莫迪利亞尼從整體的觀點，
透過藝術的表現，擴大了人的意識領域與精神境界。他的知
性表現在敏銳純粹的線條中，他的情感則流露在溫暖透明的

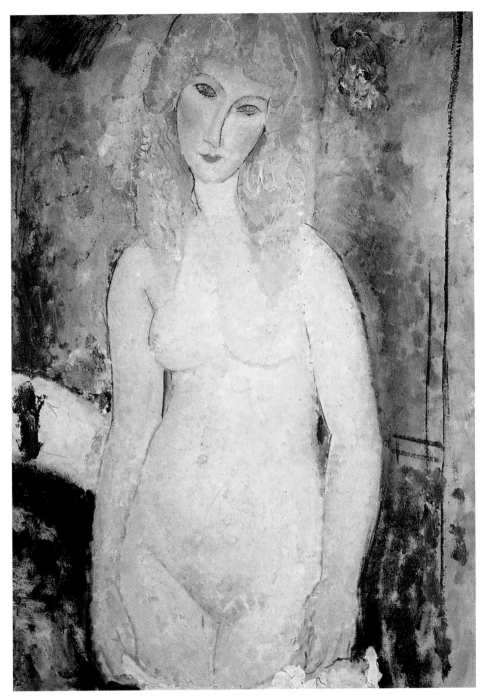

站立的裸婦　1977～1978年　油畫、畫布　92×65cm　巴黎私人藏

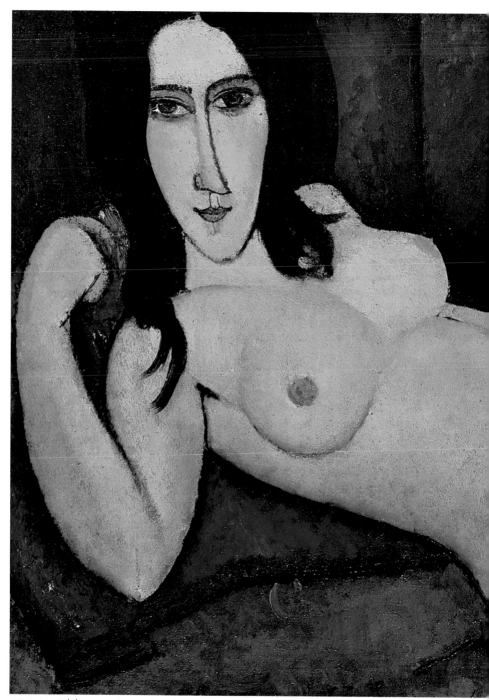

橫臥的裸婦㈡　1917年　油畫、畫布　60×100cm　日本蘆屋私人藏

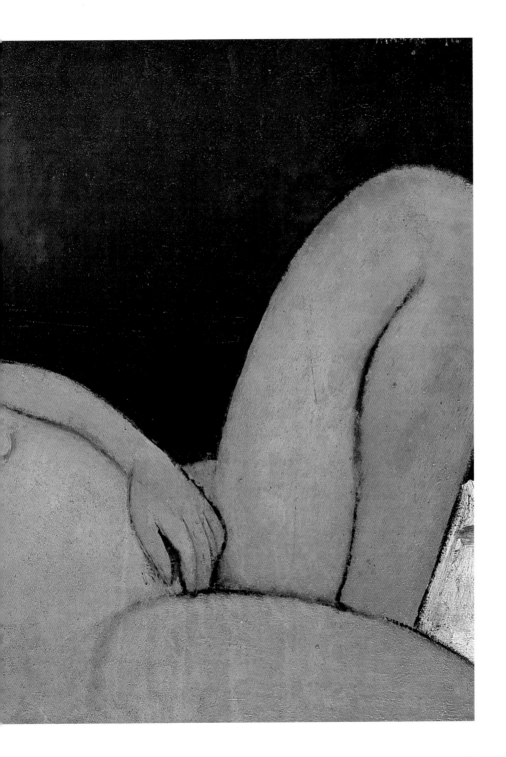

色調中，知性與感性這兩者，同時揉和在他的畫面中，成為其作品中的主要精神。

二十世紀初葉的繪畫革新運動，從野獸派、立體派（由分析的到綜合的）、未來主義、構成主義、絕對主義發展到新造型主義，愈來愈趨分裂，人性也日趨淡薄，脫離了人的感性而愈來愈遙遠。莫迪利亞尼雖然也受過野獸派與立體派的影響，但他並未捲入此一新藝術的漩渦，還有當塞凡里尼發表未來派宣言時，他雖然與塞凡里尼同屬義大利人又是朋友，但是他卻拒絕在未來派宣言上簽名。當人性的觀念開始走上分化崩潰的時代裡，莫迪利亞尼仍然留戀著人性的整體價值觀念，他尋求一種從翡冷翠、西恩那、威尼斯畫派等藝術大師們流傳下來的優美傳統，那種充滿人性，全體統一的樣式。換句話說，他熱中於人間性的追求。

## 採取主觀變形的方法

這段時期，莫迪利亞尼所畫的人像，並不是一種寫實的肖像畫，而是一種帶有抽象性的微妙神態的人間造像。他那詩人的氣質、雕刻家的眼光，透視人間多采多姿的個性，塑造了自己的獨特風格。從他所畫的人像可見出極端的主觀變形（d'eformation），具有強固的構築性，畫面的焦點集中在兩條長而有力的線條構成的鼻子，新月型的眼睛和橢圓的蛋形臉孔，頸部往往誇張伸長，採取「特點擴張」的觀照態度。這種畸形化的表現，形成他那獨特的細長人物造像，是一種透過心理描繪出來的畫像。

莫迪利亞尼這一時期的油畫〈猶太女人的肖像〉、兩幅裸 圖見 11 頁
體畫、兩幅人體習作和一幅素描，在保羅‧亞歷山大的鼓勵下，他參加了一九〇八年巴黎舉行的獨立美展（Salon des Independants）。亞歷山大當時是一位年輕醫師，他是最早

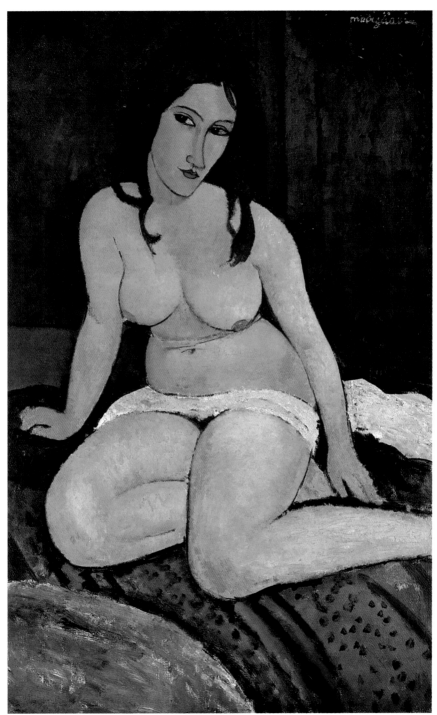

裸女坐像　1917年　油畫、畫布　116×73cm　比利時安特衛普國立美術館藏

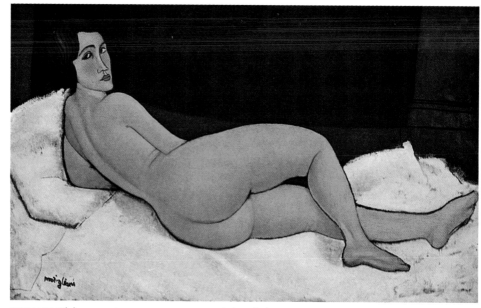

橫臥的裸婦㈠ 1917年 89.5×14.5cm 油畫、畫布

賞識莫迪利亞尼繪畫作品的人，一九〇七年曾買下其作品以
支助他的生活。

　　但是，此時莫迪利亞尼在巴黎的窮困生活，並沒有多大
的改善，他的藝術也尚未得到世人的認識，精神和肉體生活
都流於放縱而浪漫。不但精神不安定，爲了生活，他也畫過
招牌，並且經常出入蒙馬特的咖啡店，大家熱烈討論藝術，
他卻忙於畫速寫，畫一張素描所得到的代價只不過是五法
郎，只夠他喝一杯葡萄酒，嗜酒的習慣也開始養成。喝酒與
服食麻藥的習慣，腐蝕了他的身體，因此，到巴黎初期，他
雖然畫了很多素描，卻未曾留存下來。

## 移居蒙巴納斯

　　莫迪利亞尼的作品參加獨立美展的第二年──一九〇七
年，他從蒙馬特的柯藍克爾街畫室，移居到蒙巴納斯的西

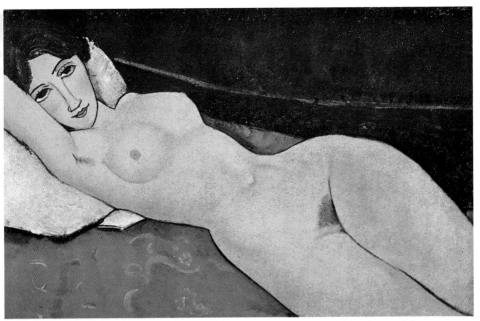

倚在白色椅墊上的裸婦　1917年　油畫、畫布　60×92cm　德國司圖加特美術館藏

杜・法吉埃。此時他認識了住在巴黎的羅馬尼亞籍雕刻家康士坦丁・布朗庫西（Constantin Brancusi，一八七六～一九五七），這兩件事，對莫迪利亞尼的一生具有關鍵性的變化與影響。

　　西杜・法吉埃在巴黎的南端，是蒙巴納斯的中心地帶。以雷諾瓦、羅特列克爲中心的印象派，以及後期印象派等新興藝術，都是以蒙馬特爲展開活動的舞臺。相對的，第一次世界大戰前後「巴黎派」的歷史，卻是在蒙巴納斯五彩繽紛的燈光下編織出來的。莫迪利亞尼從蒙馬特移居到蒙巴納斯，似乎暗示他性格的傾向，以及他所以會成爲巴黎派的畫家，這不只是莫迪利亞尼個人的問題，也象徵了當時藝術界全體的動向。

　　來到蒙巴納斯後，莫迪利亞尼到約瑟夫・巴勒街的基斯林格（Moïse Kisling，一八九一～一九五三，來自波蘭的巴

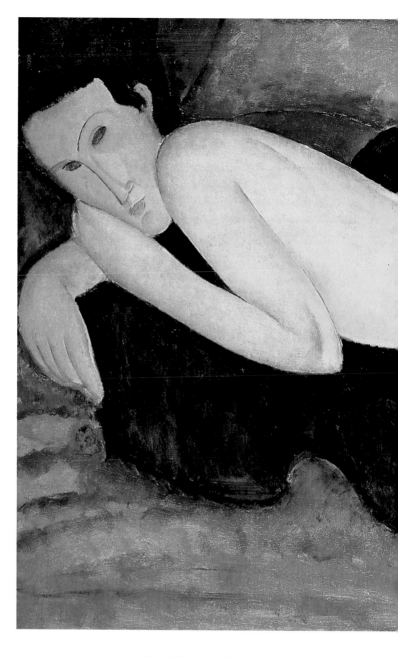

橫臥的裸婦
1917年
油畫、畫布
64.5×99.5cm
巴恩斯收藏

黎派畫家之一）畫室作畫，在這裡他認識了史丁（Chaim

Soutine，一八九四～一九四三，原籍蘇俄的巴黎派畫家）

和巴斯金（Jules Pincas Pascin，一八八五～一九三○出生

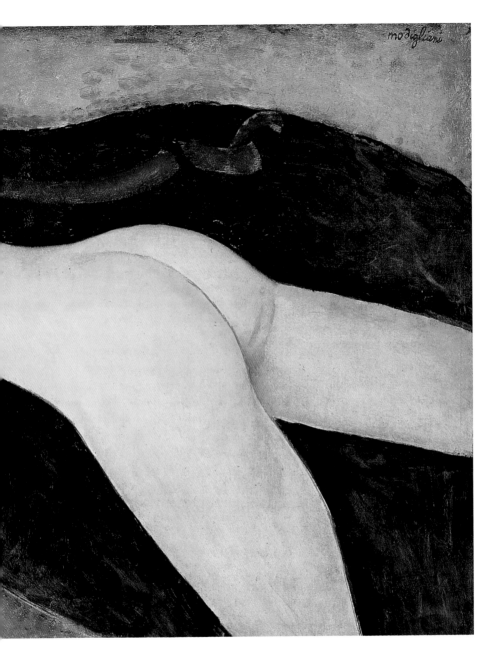

於保加利亞的巴黎派畫家，後來入美國籍）。史丁繪畫上的
狂熱表現，奔放的筆觸，強烈的色彩也曾影響了莫迪利亞
尼，此時，他住在屋頂的小閣樓上，度過不安與焦躁的日

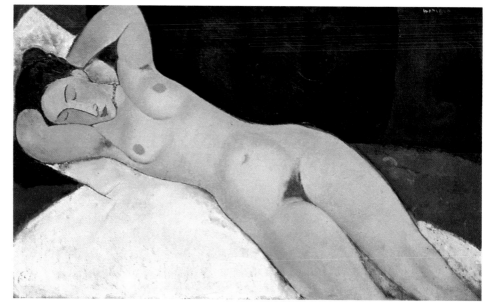

裸婦　1917年　油畫、畫布　73×116.7cm　紐約古今漢美館藏
裸婦㈢　1917～1918年　73×116cm　油畫、畫布（右頁圖）

子。

# 從雕刻方面求發展

　　一九〇九年，透過亞歷山大博士的介紹，莫迪利亞尼會
見了雕刻家布朗庫西，這件事對他的藝術發展，具有極重大
的意義。當時布朗庫西也住在蒙巴納斯，正在探求表現新雕
刻境界，他也是因為憧憬巴黎的藝術氣氛而離開羅馬尼亞的
鄉下來到巴黎。雖然泊居蒙巴納斯，但布朗庫西並未介入
「巴黎派」畫家們的流浪生活，他的態度較為嚴肅，熱中於
造型的追求，是一位工作態度十分嚴謹的造型家，後來成為
著名的現代雕刻藝術先驅。他如此從事雕刻的嚴肅態度，給
予莫迪利亞尼的強烈印象是不難想像的，因為莫迪利亞尼本
來就想做一位雕刻家，認識了布朗庫西，重新激起了他對雕
刻的熱情與喜愛。他拿過畫筆的手，又開始作雕刻了。

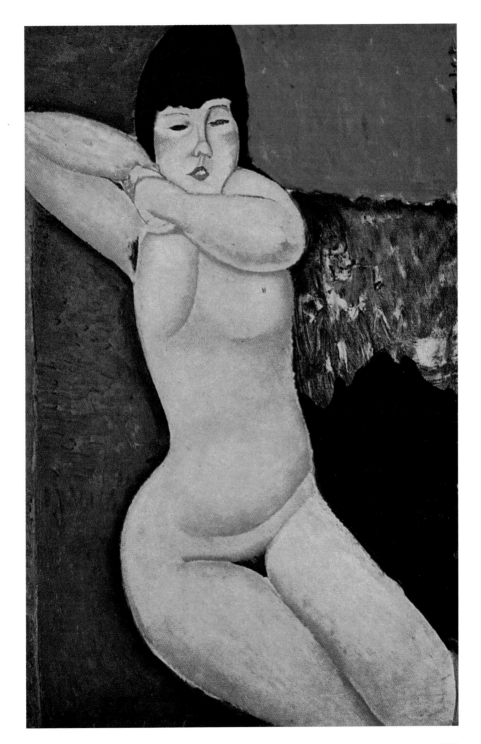

103

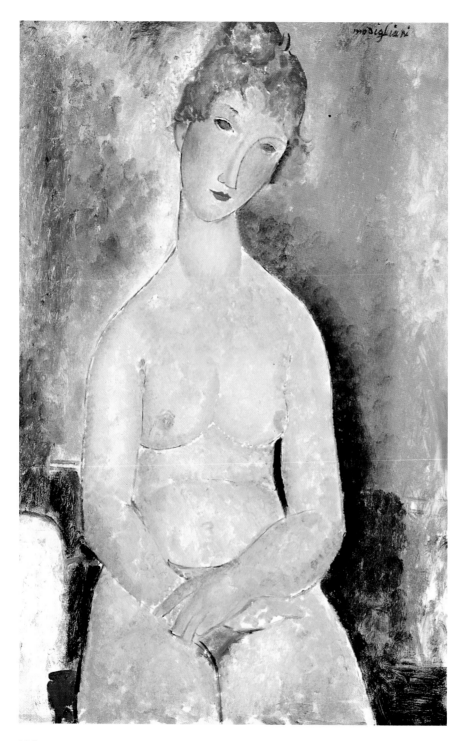

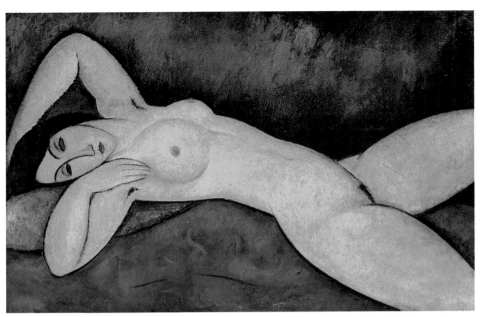

橫臥的裸婦　1919年　油畫、畫布　115×72cm　米蘭私人藏
兩手交叉著的裸婦　1918年　油畫、畫布　100×65cm　夏威夷藝術學院藏（左頁圖）

　　早在一九○二年，當莫迪利亞尼在羅馬、翡冷翠、拿波里等地接觸了希臘、羅馬及義大利文藝復興的雕刻時，就由衷地讚賞這些作品的偉大。他初期的素描和油畫，也流露出雕刻家的氣質。由於對雕刻的喜愛，驅使他對藝術發生興趣，當他初到蒙馬特時，曾經作過一些石雕，但因石粉對他的氣管有害，患過結核病的他，不得不停止工作。自從結識了布朗庫西，從一九一○年至一九一四年，他熱中於雕刻的創作，直接在石灰石上雕刻，將生命凝聚於雕刻作品上，那種堅實具體的感覺，正是他一直持續追求的自我藝術的本質。

## 作品參加秋季沙龍

　　一九一二年的秋季沙龍，莫迪利亞尼送了七件雕刻作品

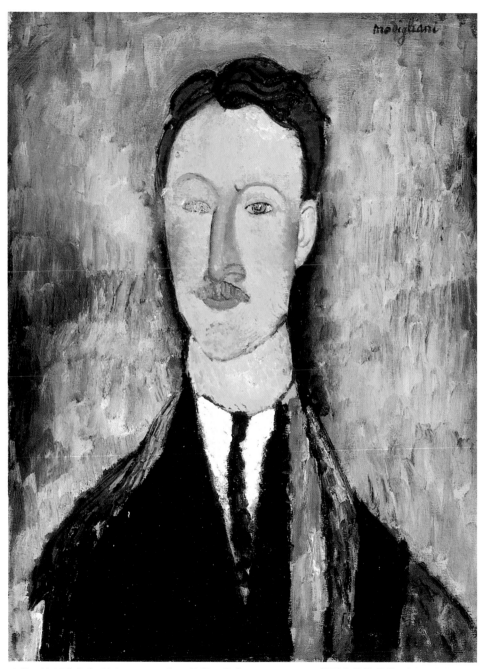

李普‧沙爾蒙畫像(詩人)　1918年　油畫、畫布　61×46cm　赫爾辛基芬蘭藝術博物館藏
醉漢　1918　油畫、畫布　92×60cm　巴黎私人藏（右頁圖）

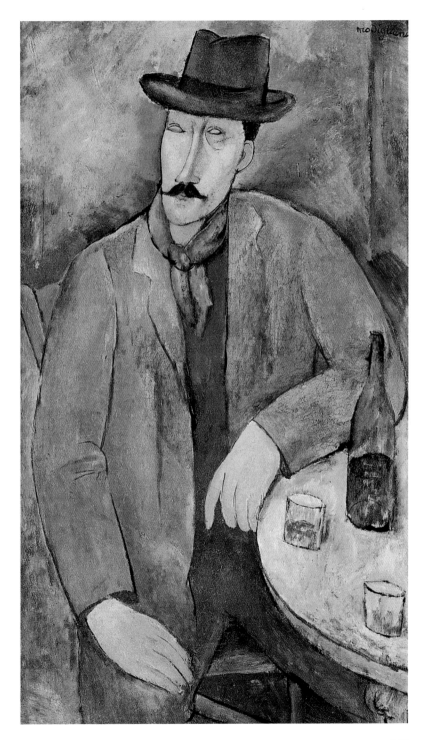

參加，布朗庫西與黑人雕刻的影響頗爲顯著，他揉合了黑人雕刻的大膽表現力、布朗庫西嚴肅的造型性，再注入自己特有的抒情性。他強烈的反抗羅丹（Auguste Rodin，一八四〇～一九一七），認爲羅丹以後的雕刻呈現一種病態，他認爲用黏土綴合成的作品，不過是泥土細工。要挽救雕刻的這種病態的唯一途徑，最好是在石材上直接雕鑿，這是他的主張。朋友們曾勸他使用不像大理石那麼堅硬的粘土，在體力上較適合他製作，但是莫迪利亞尼還是堅持自己的看法，熱中於石雕。

不過，石雕並不經濟，材料費高昂，窮困的莫迪利亞尼，買不起石材來作雕刻。傳說有一段時間，他每天晚上都到畫室附近的一處建築工地，默默地動手作雕刻。因爲那個工地堆積了很多建築用的石材，他買不起石材，看了這許多石頭，心中充滿創作的意念，但又不敢偷取石材，只好利用晚間工人休息時到工地裡用那些石頭直接雕刻。這些石頭在建築工程進行後全部埋於地中作地基之用，包括他正在製作而未完成的「石頭」也被埋入地中。因此後來人們都傳說，蒙巴納斯的某處土地下，至今仍然埋有莫迪利亞尼未完成的傑作。現在可以看到的他的雕刻作品共有二十件，事實上只是其全部雕刻作品的一部分。

除了石雕，莫迪利亞尼也作過木雕，傳說他是以地下鐵路站上堆積的木材作材料，可以想見他當時的困境。由於材料與體力的關係，他的雕刻作品，很少有全身像，多半屬於頭像。

他雖然熱中雕刻，但並未捨棄繪畫。從事雕刻的創作對他的繪畫影響很大，使他畫作變得更趨成熟。從此以後，莫迪利亞尼的繪畫作品即逐漸呈現出一種堅固的雕刻感覺，單純而豐富，洋溢著生命的充實感。

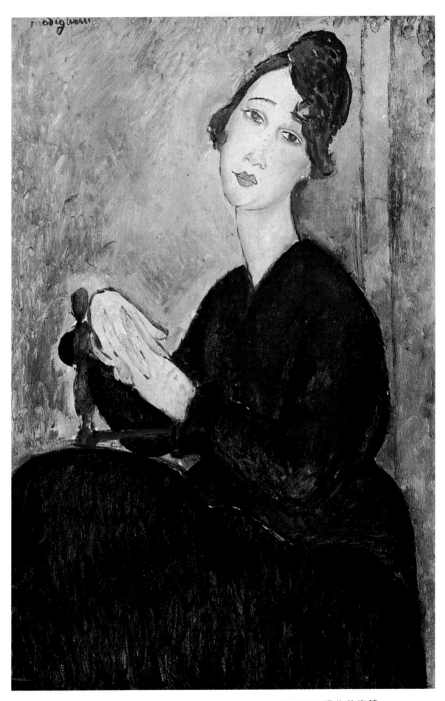

蒂蒂‧黑頓畫像　1918年　油畫、畫布　92×60cm　巴黎國立現代美術館

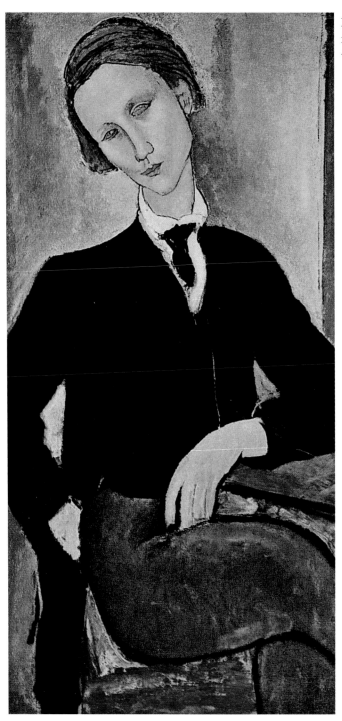

芝波羅夫斯基肖像　1918年
油畫、畫布　111×44.7cm
倫敦私人藏

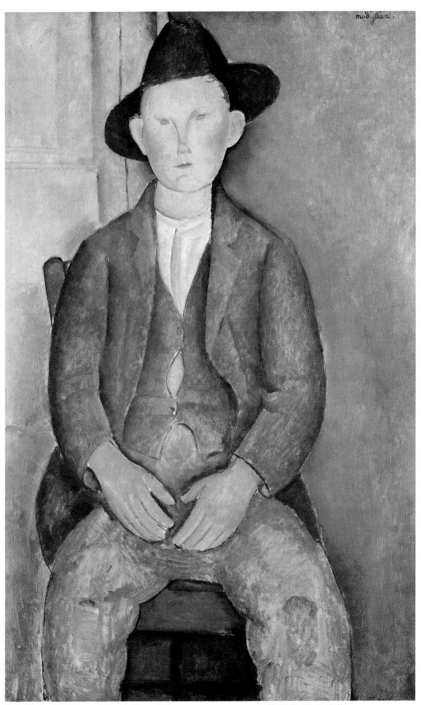

年輕的農夫　1918年　油畫、畫布　110×65cm　倫敦泰特美術館藏

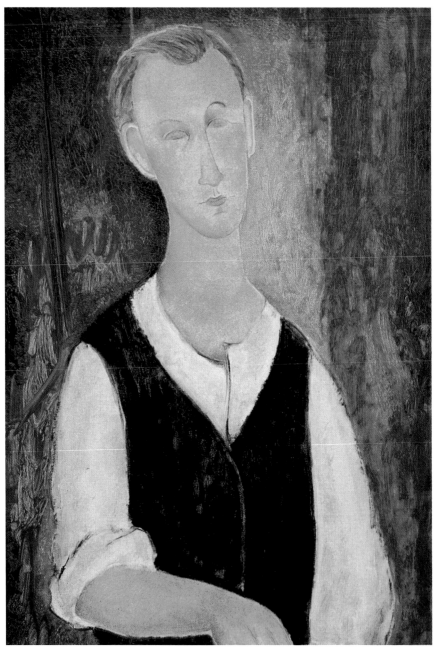

年輕的農夫　約1918年　油畫、畫布　72×48cm　東京石橋美術館藏
雷奧波多・芝波羅夫斯基畫像　1918年　油畫、畫布　46×27cm　私人收藏（右頁圖）

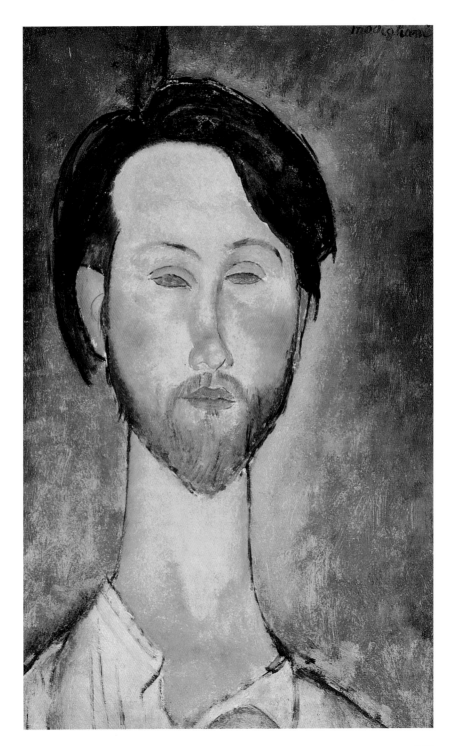

## 素描造詣深厚

　　這一時期他還留下許多為了雕刻而作的素描草稿。例如一九一〇年起創作的〈女像柱〉連作。女像柱（Caryatid）本來是古希臘神殿建築的支柱，以著衣女人石像代替圓柱，重樑壓在女像石柱上，這種女像柱在形態上必須具有強韌的力量，因而其造型即顯出視覺上的一種壓迫感。莫迪利亞尼認為這種力的均衡與散發，是他所追求的重要課題，是一種造型目標。他所畫的女像柱素描，雙手支持著樑，雙腿彎曲，身體捲曲，重力的壓迫感，使整個人體的造型充滿曲線與力量感，他執著地追求強有力的形態，利用線與面的接合，從線轉換到面，再由面構成全體，產生豐富的律動感，這種素描造詣，也有助於他的繪畫表現力。

圖見 22-28 頁

　　一九〇九年莫迪利亞尼曾回到故鄉利佛諾，作短期的休養，因為當時他肺病日重，精神又緊張，疲憊不堪。一年後他又回到巴黎，從一九一一年至一九一二年，他的身體健康狀態愈來愈差，有人說〈女像柱〉素描，正是他忍耐著心理負荷的象徵。他一方面吃藥，一方面又酗酒，至一九一二年，肉體的疲勞與精神的緊張已達到相當嚴重的地步。據說，這一年夏天的某一日，朋友們發現他昏倒在屋中的牀上，後來大家湊了一筆錢，再度送他回到故鄉利佛諾母親的身邊，療養了一段時期。這第二次的回鄉，莫迪利亞尼停留的時間較長，也作了一些雕刻作品，直到身體的健康稍為好轉後才回到巴黎。

## 貧困、友情、才能與青春

　　自從一九一三年移居巴黎的蒙巴納斯以後，莫迪利亞尼交往的朋友愈來愈多，首先他認識史丁，一九一四年與基斯

（右頁圖）
兩位小姑娘
1918年
油畫、畫布
100×65cm
私人收藏

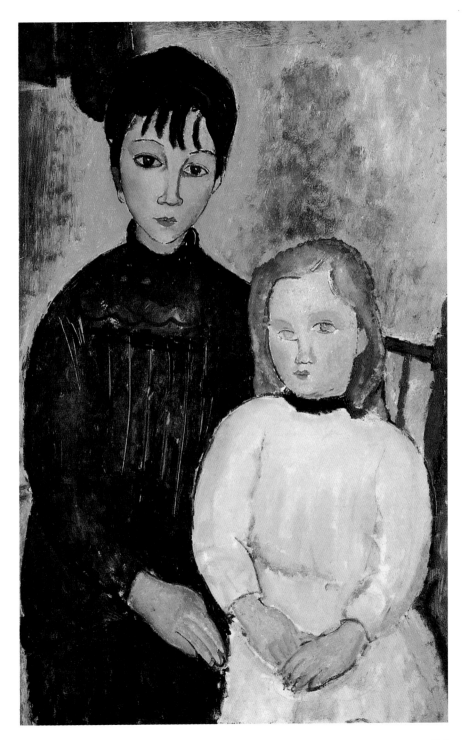

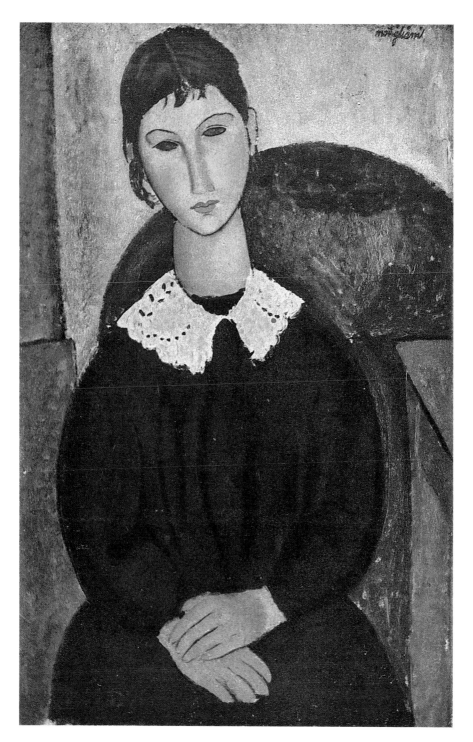

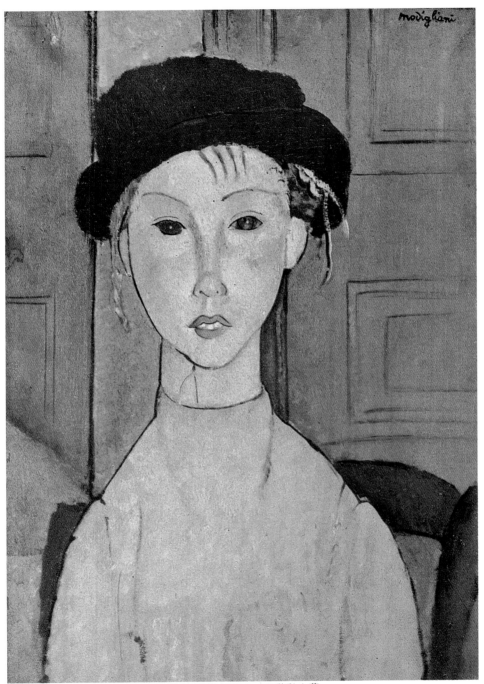

戴帽子的少女　1917年　油畫、畫布　65×46cm　巴黎私人藏
少女肖像　1918年　油畫、畫布　70×50cm　巴黎私人藏（左頁圖）

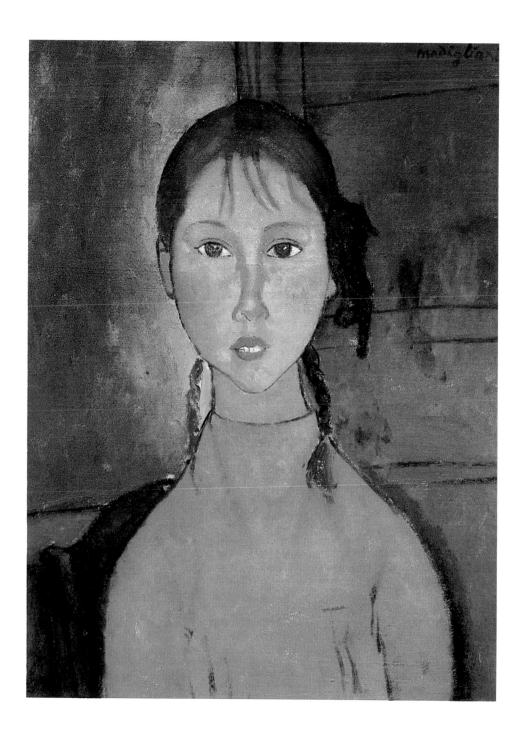

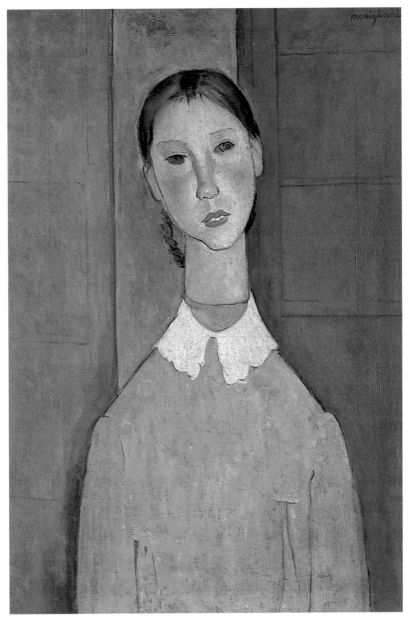

少女像　年代不詳　油畫、畫布　75×54.5cm　日內瓦小皇宮博物館藏

綁辮子的小姑娘　1918年　油畫、畫布　60×45.5cm　日本名古屋市立美術館藏（左頁圖）
模特兒「藍黑服的少女」（59頁圖）同一人，除了裸體畫之外，莫迪利亞尼喜愛描繪天眞無邪的兒童，溫暖而柔弱的感情流露畫面上。他的寫實是屬於感覺的直接性，排除一切不必要的物象，因此畫面簡潔，主題突出。

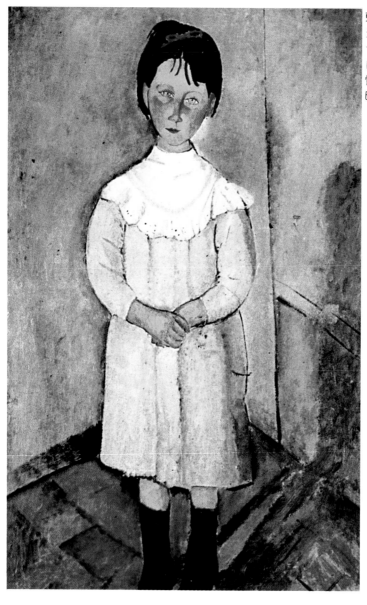

藍衣少女　1918年
油畫、畫布
116×73cm
巴黎私人藏
懷著慈愛感情，描繪蒙
巴納斯住處鄰近的小孩
，天眞可愛。

林格交往也很密切，建立一段深厚的友情，經常在基斯林格
的畫室作畫，也爲他作過肖像。同年，詩人馬克士・賈柯
布，把青年畫商保羅・吉姆介紹給莫迪利亞尼，當時吉姆是
一位極有潛力、有希望成爲執巴黎畫壇牛耳的畫商，他看出

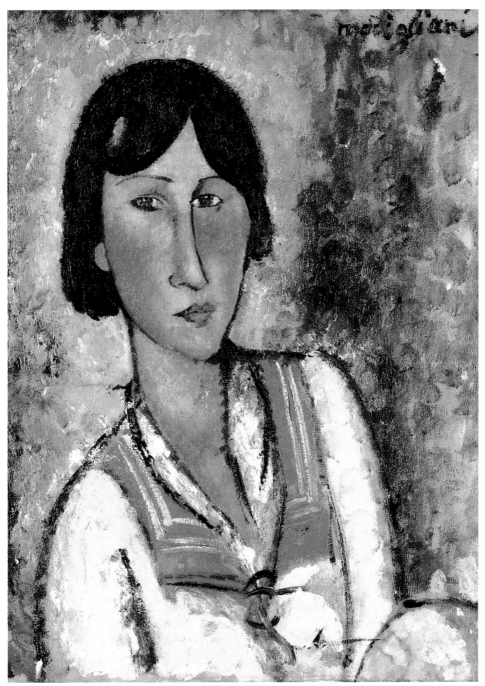

著水手服的少女半身像　1918年　油畫、畫布　61×46cm　美國丹佛美術館藏

莫迪利亞尼的才能，開始購買他的畫。從一九一四年到一九一六年初，吉姆是唯一購買莫迪利亞尼畫作的人，而芝波羅夫斯基直到一九一六年才與莫迪利亞尼交往。因為一九一四年正逢第一次世界大戰爆發，戰爭來臨，大家毫無購買藝術作品的閒情。只有吉姆一人的支助，莫迪利亞尼的生活並沒有什麼改善，依然非常窮困。不過，此時他會見阿波里奈爾、畢卡索、夏卡爾、阿基邊克、柴特克、甫拉曼克、德朗、勃拉克等當時活躍在蒙巴納斯與蒙馬特的畫家們，使他留下深刻印象，並且在精神上產生一種振奮感。

# 女詩人之戀

　　一九一四年，透過雕刻家柴特克的介紹，莫迪利亞尼認識了英國女詩人彼亞特里絲‧海絲汀格斯。傳說這位女詩人，美艷而富有，她經常戴著英國式的寬邊帽，外型帶有一點冷淡而傲慢的神態。有人說莫迪利亞尼因為和她在一起而開始染上吸食鴉片的惡習；另有一說，則指她是一位內心充滿愛情的女性，在莫迪利亞尼健康狀態最惡劣的時期，她勸他節制飲酒，不斷鼓勵他從事繪畫創作。但是不論傳說如何，她確實是莫迪利亞尼的一位異性伴侶，從一九一四年到一九一六年莫迪利亞尼和她同居兩年，成為他作畫的最佳模特兒，也成為他生活上的一大慰藉。在這段期間，以海絲汀格斯為模特兒所作的油畫至少有十幅以上，素描則更多，例如一九一五年的油畫〈海絲汀格斯肖像〉、〈彼亞特里絲‧海絲汀格斯〉都是相當富有內涵而且紮實的作品，色調也很優美。

圖見 36-37 頁

　　根據保羅‧吉姆的回憶，當賈柯布介紹他與莫迪利亞尼認識時，正是莫迪利亞尼與海絲汀格斯相處得極為融洽的時候，他時常在她的家裡（蒙馬特的小屋）作畫，他為吉姆畫

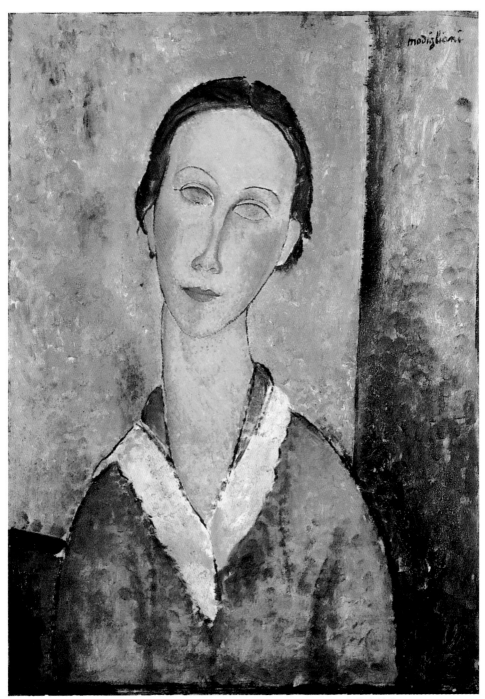

年輕女孩半身像　1918年　油畫、畫布　60.3×46.4cm　美國大都會美術館藏

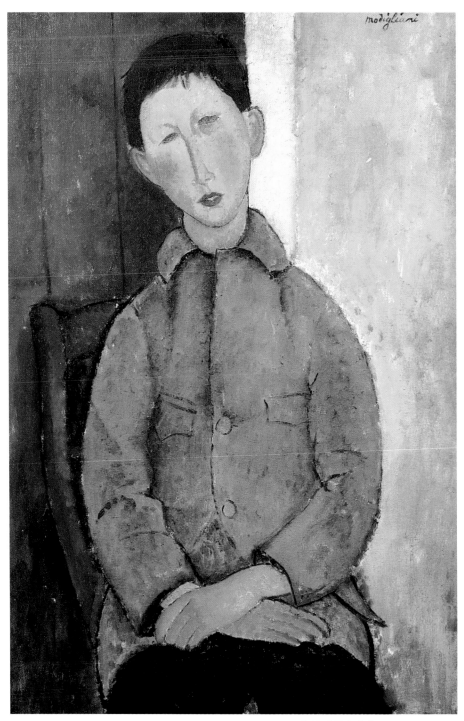

穿藍外套的小男孩　1918年　油畫、畫布　92×63cm　紐約泊爾思畫廊藏

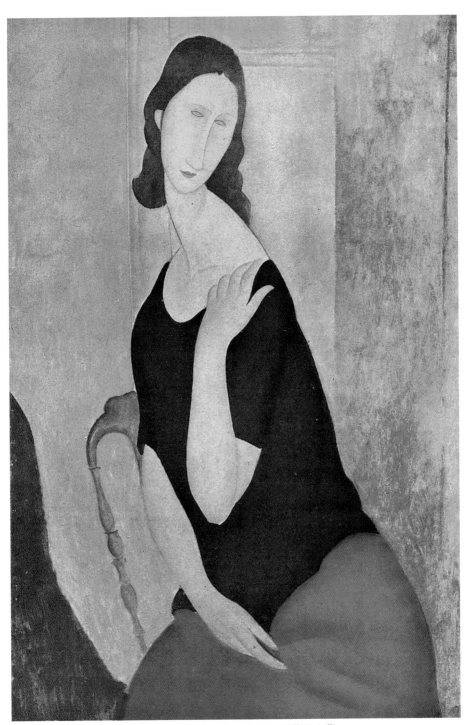

珍妮・艾比荳妮　1918年　油畫、畫布　92×73cm　巴黎私人藏

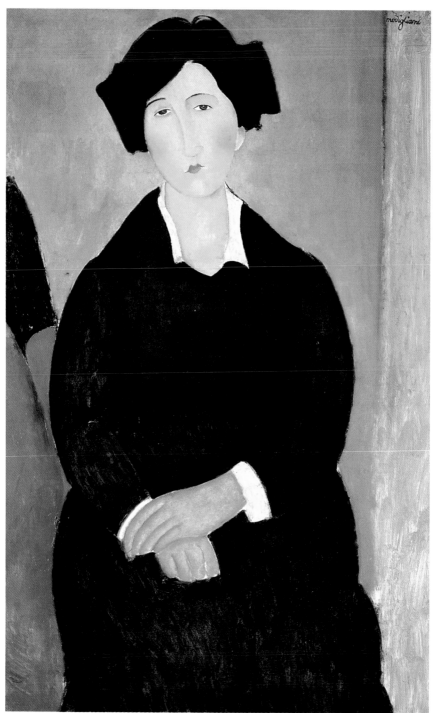

義大利女人畫像　1918年　油畫、畫布　100.2×67cm　紐約大都會美術館藏

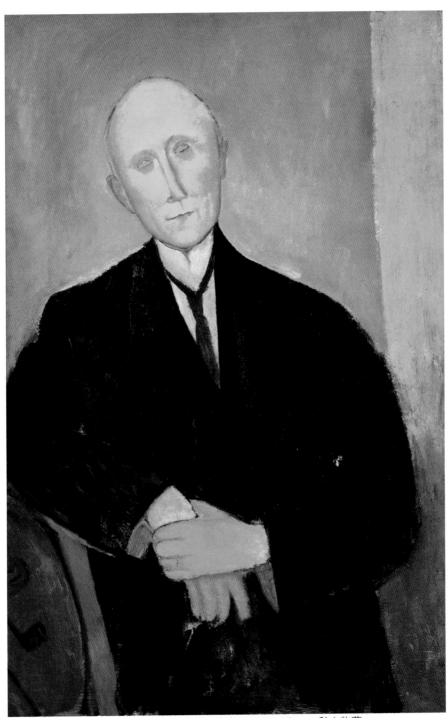

橘色背景中坐著的男人　1918年　油畫、畫布　100×65cm　私人收藏

的一幅畫像也就是在這個情人的小屋裡所畫的。一九一六年
他與海絲汀格斯，因爲性格的差異，關係逐漸惡化。他的疾
病也愈來愈重，情緒焦燥不安，狂飲無度，常常出現在洛頓
特咖啡店，爲醉客畫速寫肖像，一張速寫畫換來二至三法
郎，全部用來支付酒帳，變成了一位酒精中毒者。

坐著的少年
1918年
油畫、畫布
100×54cm
私人收藏
（右頁圖）

## 芝波羅夫斯基的支助

　　憔悴的莫迪利亞尼，在這個時候很幸運地遇見雷奧波
多・芝波羅夫斯基（Leopold Zborowski）及其夫人安娜。
芝波羅夫斯基原是波蘭出生的詩人，一九一四年來到巴黎，
一九一六年見到莫迪利亞尼時，他立刻完全相信他的藝術才
能，收買他的畫作，並且將自己所住的寓所讓出一個房間供
他作畫，不斷在生活上資助他，在精神上鼓勵他，成爲莫迪
利亞尼的最佳經紀人，也是最親密的保護者。他們之間的關
係，足可與梵谷的弟弟迪奧對梵谷的關係相媲美，都是極富
人情味的一段佳話。一位藝術家的成功，往往很需要有這樣
不計較條件的熱心支持者，從旁加以扶持。

　　芝波羅夫斯基本身並不富有，他後來在一九三二年貧窮
而終。但是非常難能可貴的是他自己雖然很窮困，仍然熱心
地幫助莫迪利亞尼，對需要支助的他施予援手。傳說中芝波
羅夫斯基爲了關懷莫迪利亞尼，希望他多創作一些畫，常常
到酒店巡迴察看，如果看到莫迪利亞尼在酒店裡，就把他帶
回家裡讓他作畫，替他找作畫的模特兒，有時候請不到模特
兒，就叫自己的太太安娜親自擔任模特兒。因此，他的太太
安娜，後來反而成爲莫迪利亞尼的主要模特兒。一九一七年
十二月底，在芝波羅夫斯基的苦心安排策劃下，莫迪利亞尼
在巴黎拉費特街的彼得・威尤畫廊舉行第一次個人畫展。彼
得・威尤是一位能夠瞭解青年藝術家的畫商。但是此次的展

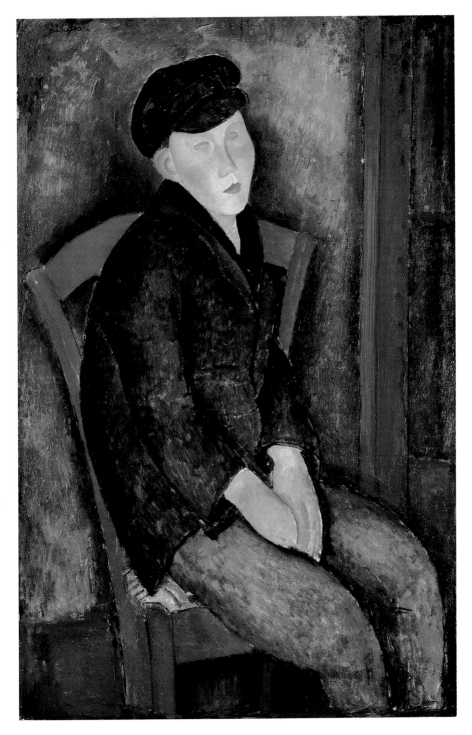

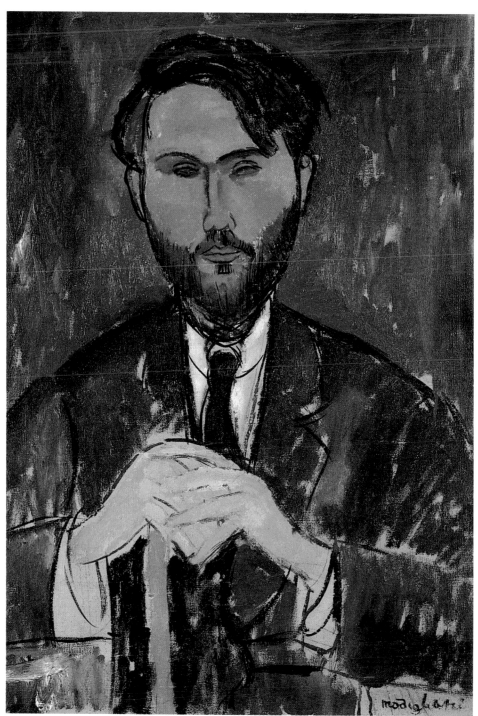

拿著拐杖的芝波羅夫斯基　1918年　油畫、畫布　73×50cm　私人收藏

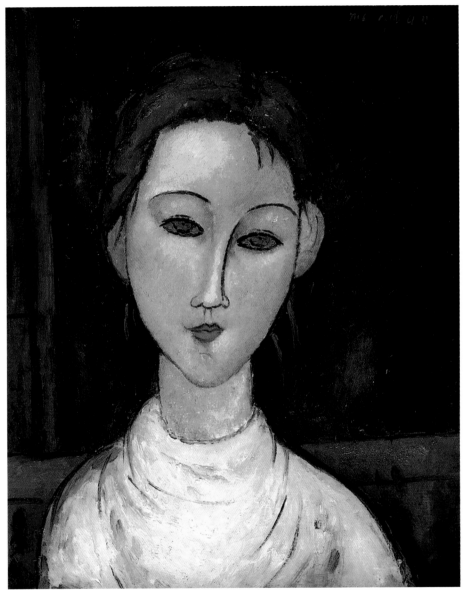

少女像　1917 年　油畫畫布　45.5 × 38cm　巴黎私人藏

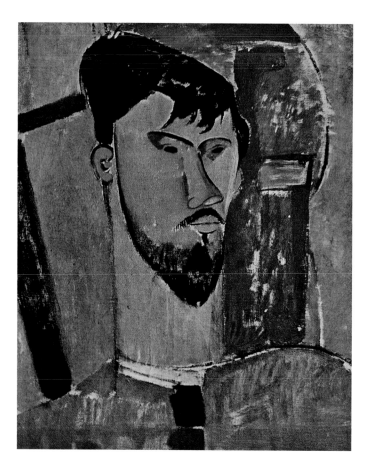

亨利‧勞倫斯畫像
1918年　油畫、畫布
55×46cm　私人收藏

（右頁圖）
法國南方樹木與家屋風
景　1918年
油畫、畫布
55×46cm
巴黎私人藏

出並未成功，只賣出一幅畫，不過他的五幅裸體畫在畫廊展
出時，被認爲敗壞風俗而遭受警察命令取下，成爲引起爭論
事件，反而使莫迪利亞尼一舉成名，普遍被巴黎市民認識。
從一九一六年到莫迪利亞尼去世的最後五年間，正是莫迪利
亞尼藝術的完成時期，在這段重要時期，芝波羅夫斯基及其
夫人安娜對莫迪利亞尼給予全心全力的援助，是極爲難能可
貴的，這種友情令人難以忘懷。

## 珍妮之愛作品燦爛生輝

　　一九一七年春末，莫迪利亞尼邂逅了一位在蒙巴納斯格

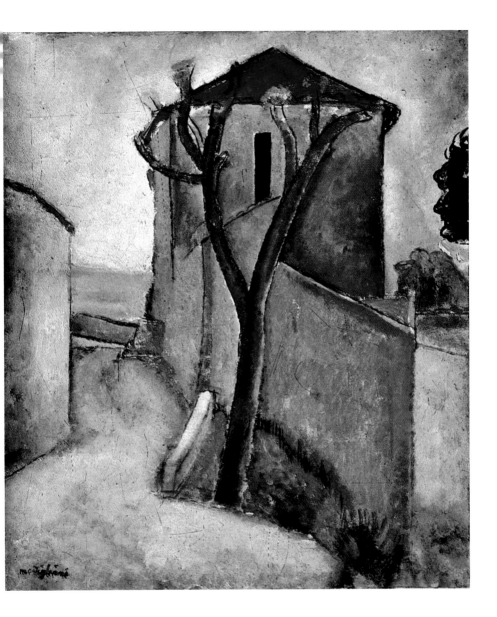

蘭特・修米埃街的繪畫研究所學習素描的十九歲學生珍妮・
艾比荳妮（Jeanne Hebuterne），這是他生涯中直到最後
才獲得的真正愛情。莫迪利亞尼認識珍妮，彷彿看到心中長
久以來所盼望等待的理想女性，而珍妮彷彿就像是為他而誕
生的女人，立即成為莫迪利亞尼生活上的好伴侶及作畫時的

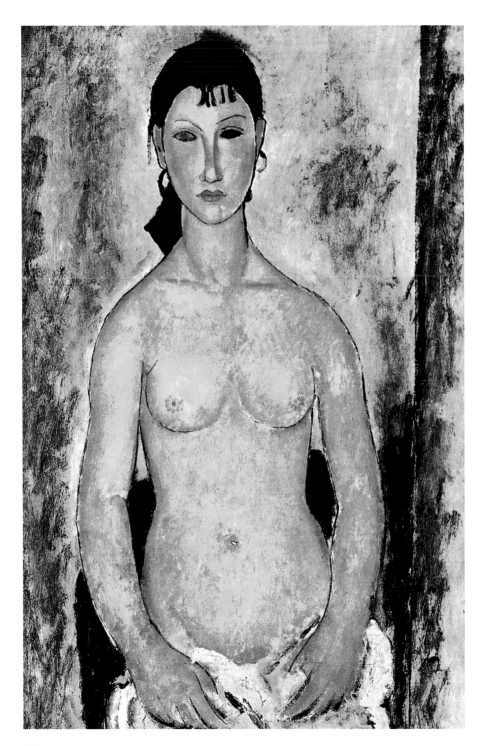

最佳模特兒，使他無形中產生一種狂熱的情緒，燃燒著創造的火花，成熟了他的藝術生命。從一九一七年他認識珍妮以後，不到三年的時間，他的藝術就發展到一種顛峯狀態，呈現出成熟而豐饒的韻味，他的許多甜美優異的裸體畫大部分

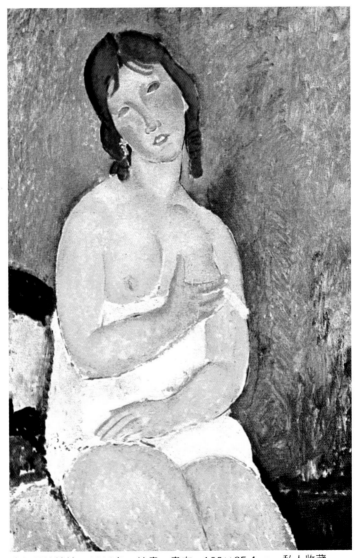

牛奶屋的姑娘　1918年　油畫、畫布　100×65.4cm　私人收藏
站立的裸女　1918年　油畫、畫布（左頁圖）

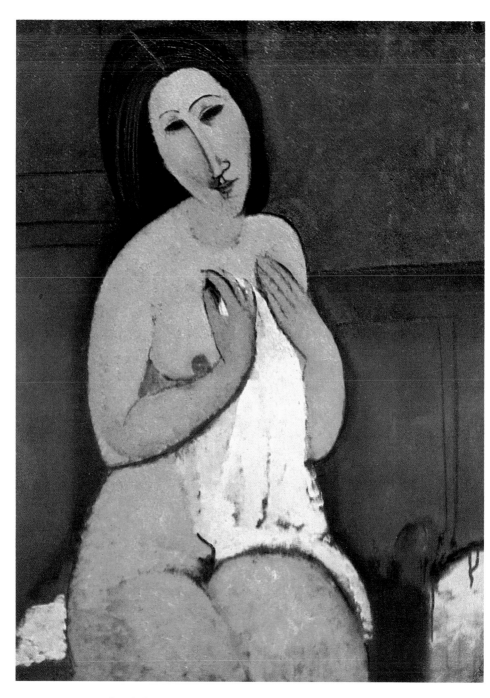

裸婦　1918年　油畫、畫布　92×73cm　私人收藏
裸婦　1918～1919年　油畫、畫布　116×73cm　巴黎私人收藏（右頁圖）

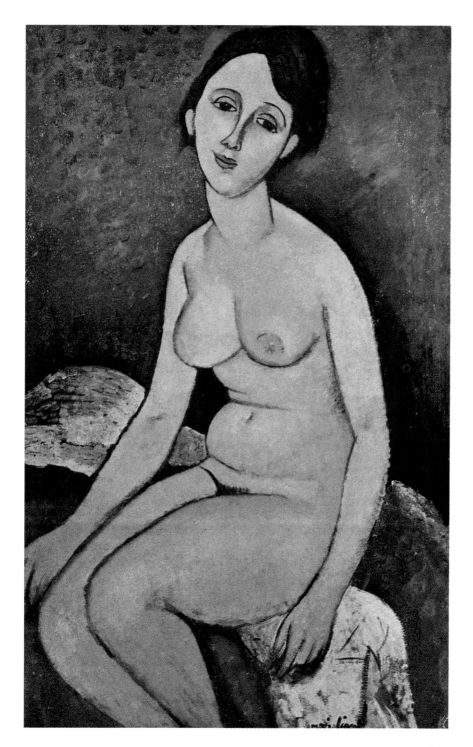

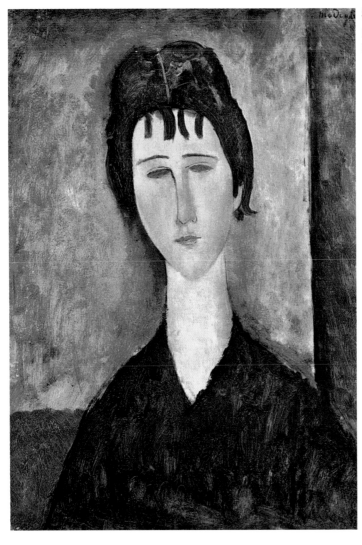

棕髮女郎　1918年
油畫、畫布
65×45cm　米蘭私人藏

都是在這個時候創作出來的。

　　莫迪利亞尼與珍妮的戀愛故事，真是多采而且感人，他
們兩人認識不久便共同生活在一起。一九一九年七月七日爲
了希望永遠結合在一起，曾私訂終生，簽了結婚證書，不過
這個證書在法律上並未正式有效，原因是莫迪利亞尼爲猶太
人，珍妮的雙親反對她與莫迪利亞尼結婚。但是，珍妮並未

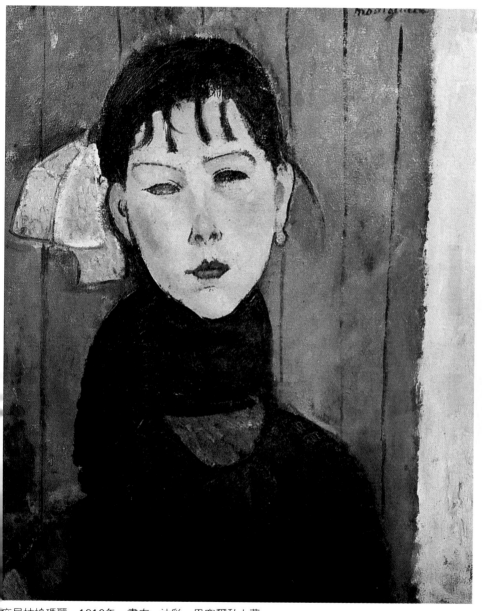

庶民姑娘瑪麗　1919年　畫布、油彩　巴塞爾私人藏

莫迪利亞尼的畫，常在愛情與憐憫中，流露著人生本質的美與柔弱，調和知性與感性。此畫描繪村姑瑪麗，理智的造型，配合棕紅與黑色，在知性中充滿熱情，象徵生命之力。

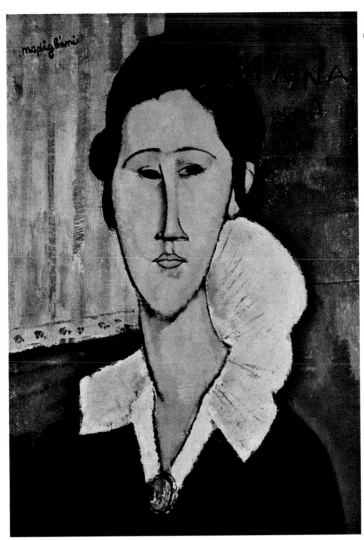

戴首飾的婦人（左圖）
（安娜・芝波羅夫斯基）
1918年　油畫、畫布
55×33cm
羅馬現代國家畫廊藏

（右頁左圖）
小女僕　1918年
油畫、畫布
100×65cm
倫敦泰德畫廊藏

（右頁右圖）
珍妮・艾比荳妮畫像
年代不詳　油畫、畫布
57.5×34cm
日內瓦小皇宮博物館藏

因父母的反對而離開他，兩人的感情反而更爲熱烈。在格蘭
特・修米埃街，他借了一間畫室，珍妮經常坐在那裡作他繪
畫時的模特兒，他這時候的作品，畫面上彷彿存在著兩個孤
獨靈魂的對語。

　　芝波羅夫斯基與安娜的友情照顧，再加上珍妮的愛情，
使莫迪利亞尼在一九一七年後有了短暫的安定生活，促使他

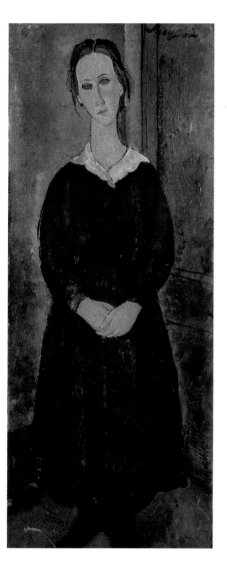
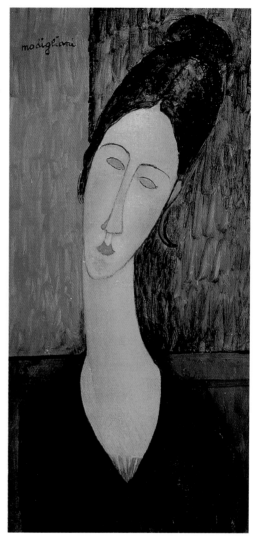

的藝術突飛猛進，畫面上的線條與色彩都有了成熟的表現。
他的裸婦在構成上以基本的圓筒、圓錐、球形、立方體結合
連結，那種橢圓面帶著漩渦狀的肉體呈現出優美的曲線。有
時珍妮的姿態優雅柔和的近於 S 字的形態，強力的迴旋感
具有獨特的韻律。他強調單純化，蛋型的臉，細長而直的鼻
子，弧狀的眉，矯小的嘴唇，沒有瞳孔的眼睛，圓筒形的長

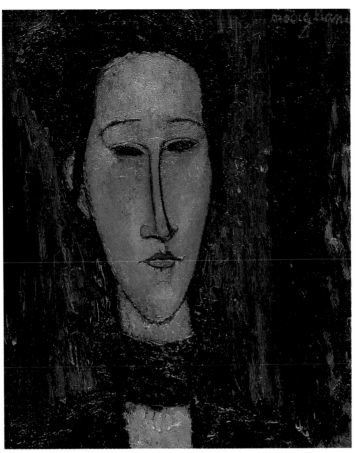

安娜·芝波羅夫斯基夫
人畫像　年代不詳
油畫、畫布　41×33cm
日內瓦小皇宮博物館藏

（右頁圖）
安娜·芝波羅夫斯基夫
人畫像　1918年
油畫、畫布　55×46cm
私人收藏

頸、頭部、身體與四肢的比例不自然，這許多變形的特點，
構成了莫迪利亞尼的獨特風格。他表現內在的觀點，強調心
中的孤獨及人性的本質。

## 病魔纏身卻仍不斷創作

　　一九一八年春天，莫迪利亞尼的結核病，愈來愈形惡
化，毫無恢復的希望。少年時代所患的疾病，一直未能根本
痊癒，病魔纏身，使他在巴黎的生活過得非常辛苦。這個時
候，珍妮已經懷有身孕，芝波羅夫斯基為了顧及他們的健
康，把倆人送到法國南部的尼斯和坎城休養。到了十一月二

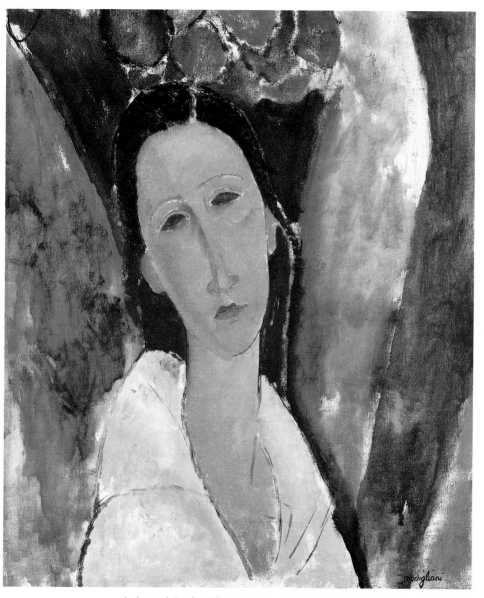

十九日珍妮在尼斯生下了一個女孩，取名「珍妮·莫迪利亞尼」。在尼斯這個風光明媚、陽光明朗的勝地，莫迪利亞尼狂熱地作畫。除早年學畫時作過風景畫外，他一生僅畫過三幅風景畫，都是在這裡完成的。如〈坎城風光〉就是其中的一幅。

圖見164頁

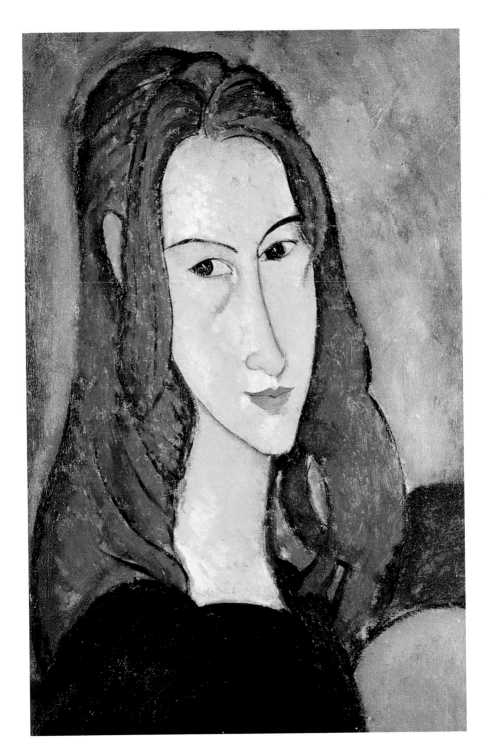

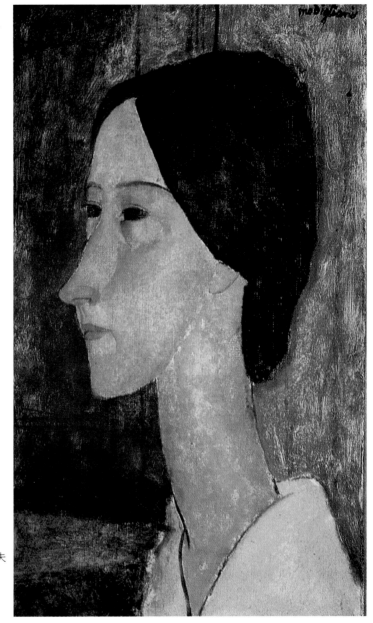

　　尼斯的生活，使他度過一段寧靜而安定的時光，他曾寫信寄給住在利佛諾的母親，說他日子過得很幸福，小孩很健康，同時戒掉煙酒，集中精神於繪畫創作。

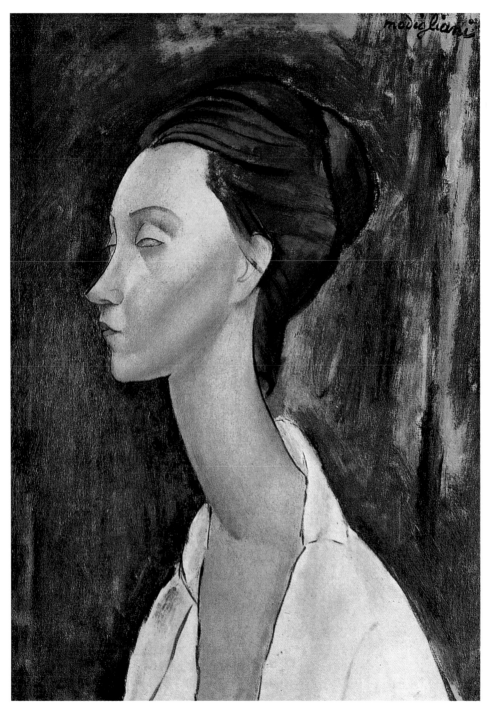

露妮・柴可夫斯基夫人　1919年　油畫、畫布

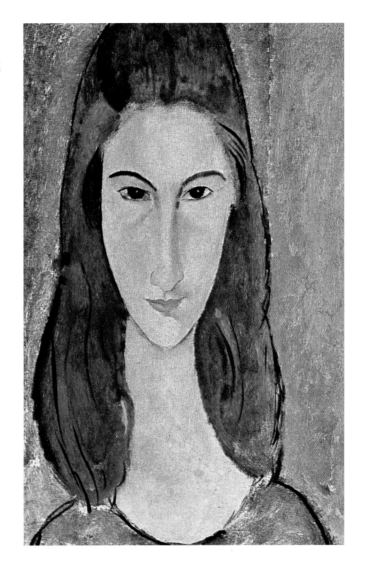

珍妮‧艾比荳妮畫像
1918年　油畫、畫布
45.7×28.9cm　私人收藏

　　一九一九年五月，莫迪利亞尼回到巴黎。這個時候，他的作品逐漸爲人們所認識，也開始受到重視。倫敦舉行的「現代法國美術展覽會」，他送了數件油畫參加展出，得到很高的評價。他總算沒有辜負芝波羅夫斯基的一番心血。

　　可惜，回到巴黎不久後，他的疾病再度發作，嚴重惡化，平安正常的生活很快就消逝了。他在希望與絕望的狀態

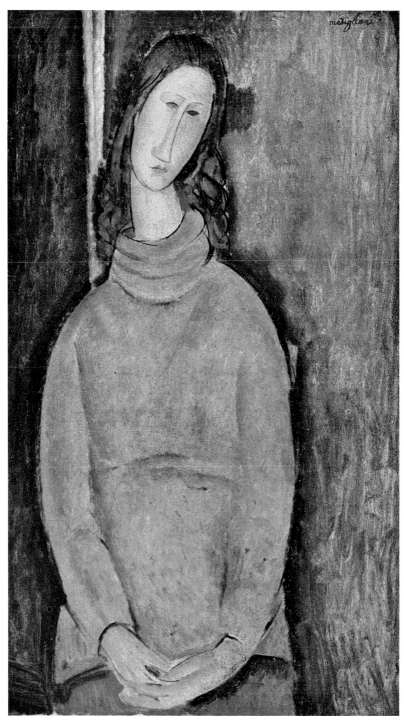

珍妮・艾比荳妮（尼斯時期） 1918年 油畫、畫布 92×73cm 巴黎私人藏

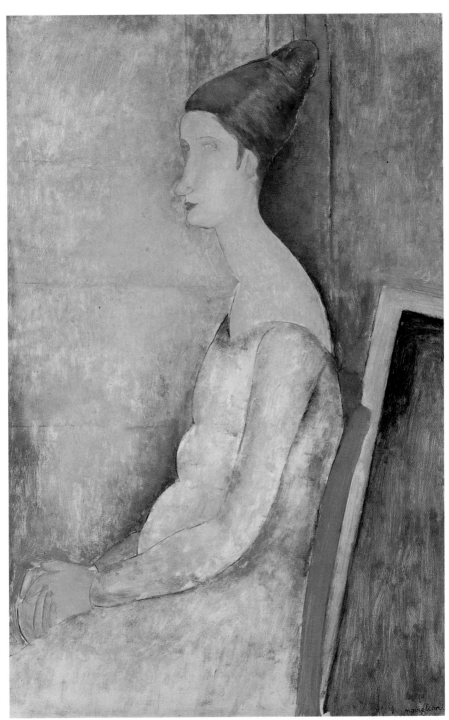

珍妮・艾比荳妮側像　1918年　油畫、畫布　100×64.8cm　巴恩斯收藏

中掙扎。母親從義大利來信提到將在來春到巴黎探望他們和孫女，使他充滿希望。但是結核病惡化侵蝕他的身體，又使他感到絕望。他又再度酗酒，徘徊於酒店，態度變得傲慢，有點近於自棄。病痛的折磨，不能讓他全心貫注於藝術，內心對藝術創作的熱愛，激發他的創作慾，雖然在病痛中仍然不斷掙扎，希望利用有限的生命創造更多的作品。因此他不顧酒對身體的害處，不斷借酒刺激，希望恢復身體的過度疲勞，以激起創作的精神和力量。我們不能說他自棄；因為另一方面，心中潛在著貴族高傲性格的他，始終覺得很多方面愧對珍妮・艾比荳妮對他的愛情，不能給她很多幸福，同時她的父母又不能諒解他們的婚姻問題，也增加了莫迪利亞尼的憂鬱與苦悶。他彷彿知道自己生命的短暫，希望超越這些病痛、孤獨與苦悶，在自我破滅之前，狂熱的創作，對藝術獻出最後的努力。他是一位典型的幻滅型藝術家。在這最後的悲慘時期，他快馬加鞭似的創作了很多畫品極高的油畫傑作，表現了生命的光輝，捕捉住人生的真理。

一九一九年將近終了時，莫迪利亞尼似乎預感到自己的生命即將結束。據說有一天黃昏時，他走到蒙馬特蘇珊・瓦拉登（尤特里羅的母親，也是一位畫家）的家裡，希望喝幾杯酒，他低聲哀傷的吟唱起猶太人之歌，淒然而泣，感嘆自己人生的悲苦！

## 英年早逝令人懷念

一九二〇年一月二十四日，莫迪利亞尼終於離開了這個世界，永遠安息了。在他逝世前數天，基斯林格和杜莎勒特地到他的畫室探望，發現他因發高燒而暈倒在畫室，立即把他送到聖・培爾街的慈善醫院，途中他已經失去意識，病症是腎臟炎併發結核性腦膜炎，珍妮一直都在旁看護，芝波羅

穿白領的珍妮
艾比荳妮
1919年
油畫、畫布
92×53.8cm
私人收藏

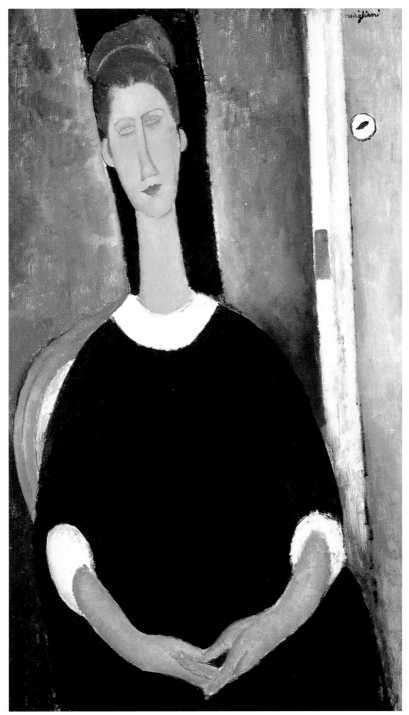

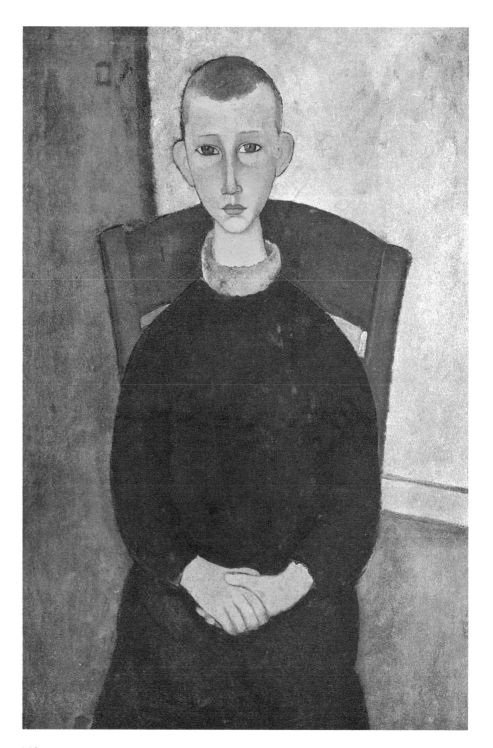

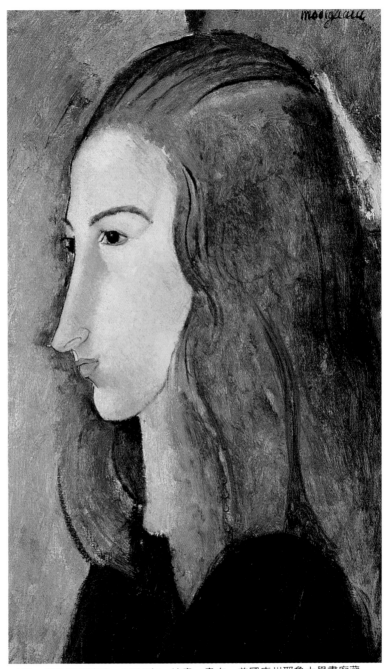

珍妮‧艾比荳妮畫像　1918年　油畫、畫布　美國康州耶魯大學畫廊藏

少年坐像　1918年　油畫、畫布　100×65cm　坎城私人收藏（左頁圖）

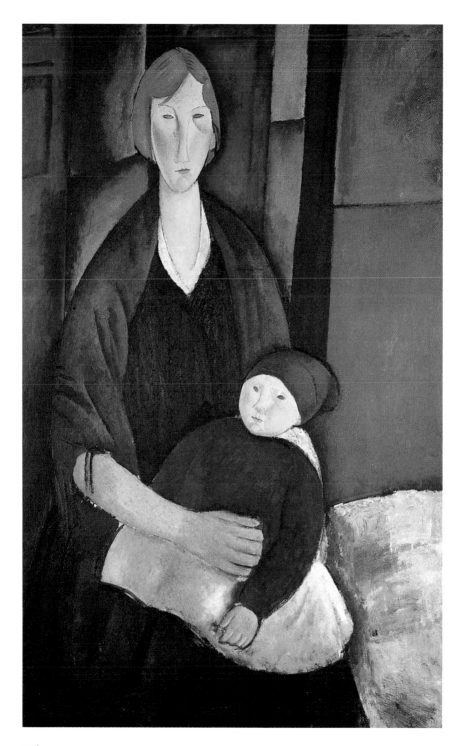

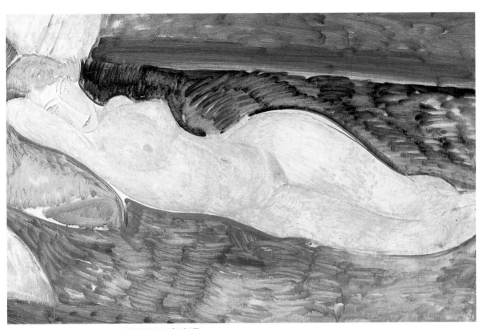

枕臂的裸女　1919年　羅馬國家畫廊藏
婦人與嬰兒　1919年　油畫、畫布　130×81cm　巴黎私人藏（左頁圖）

夫斯基夫婦也在旁照料，但病情毫無起色，延至一月二十四
日深夜終於去世。在蒙巴納斯藝術界一大羣朋友的哀惜聲
中，他長眠於培爾‧拉辛茲墓地，享年僅三十六歲。

　　莫迪利亞尼逝世後的第二天早上，恩愛情深，身懷九個
月身孕的珍妮悲痛欲絕，從娘家五樓的窗戶跳樓自殺身亡。
芝波羅夫斯基、沙爾蒙和基斯林格等好友，原擬把她與莫迪
利亞尼合葬，但因珍妮娘家父母反對而作罷，直到一九二三
年莫迪利亞尼的哥哥艾馬恩里說服珍妮娘家，才把珍妮移至
拉辛茲墓地，將兩人合葬在一起。新樹立的墓誌銘刻著：
「畫家亞美迪奧‧莫迪利亞尼一八八四年七月十一日生於利
佛諾，一九二○年一月二十四日逝於巴黎，名成身死。珍
妮‧艾比茞妮一八九八年四月六日生於巴黎，一九二○年一
月二十五日逝於巴黎，為伴侶長眠」。

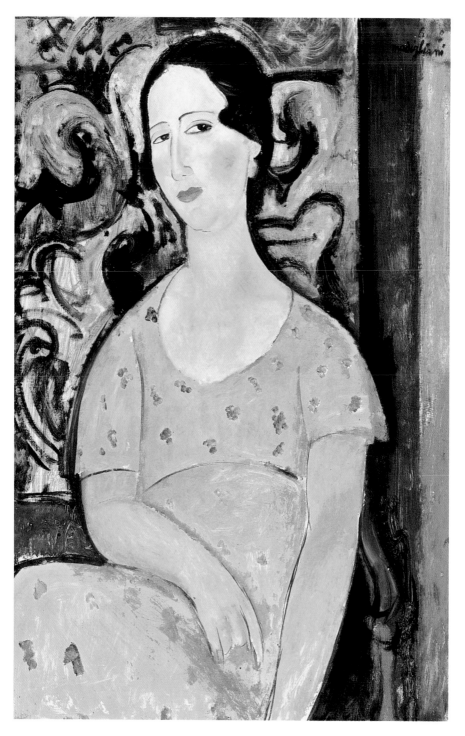

一九二〇年巴黎的報紙和雜誌，發表了許多談論莫迪利亞尼與其妻珍妮悲劇性生涯的文章，畫家基斯林格説莫迪利亞尼是一位保有理性與節度的藝術家。詩人佛蘭西斯・卡爾柯追悼這位天才夭折的畫家，稱讚他在貧困與苦難中，度過多采的波希米亞生活，堅持否定通俗的人生觀。芝波羅夫斯基一再讚美他自然流露的那種純真友情。史丁則指出莫迪利亞尼可説是集一切優越的義大利天性於一身。詩人考克多説他是位美男子，他的素描典雅而優美，是我們的貴族，他的線條是靈魂的線。批評家佛羅蘭・費爾斯評論他的藝術刻畫出現實與人間的精神，帶有表現主義的傾向。

莫迪利亞尼是典型的蒙巴納斯畫家，他生活在貧困、友情、才能與青春之中，在孤立、苦幹與強烈的刺激中度過日子，完全是一副蟄居在蒙巴納斯的巴黎派藝術家的風貌。當他去世時，蒙巴納斯區的畫家和文人們都在悼念他。他的哥哥艾馬恩里是義大利社會黨的黨員，對弟弟的短命夭折感到非常悲痛，特地從羅馬打電報給基斯林格，請他像辦王子喪禮般，隆重辦理莫迪利亞尼的後事。出殯時靈車穿過巴黎，一大羣送葬朋友向他致最後的敬禮，情況有如迎接勝利凱旋的英雄一般熱烈，正如芝波羅夫斯所説，那是一種屬於勝利者的葬禮。

## 作品的造型與風格

研究莫迪利亞尼的繪畫造型與風格，不能忽視義大利繪畫的傳統特質對他的影響。十五世紀義大利畫派的律動，尤其是初期文藝復興大畫家波諦采立（Sandro Botticelli，一四四四～一五一〇）作品中的美妙線條勾勒出的優美造型，

莫多夫人（身穿黃色衣服的美麗西班牙年輕女人）　1918（1919）年　油畫、畫布
92×60cm　私人收藏（左頁圖）

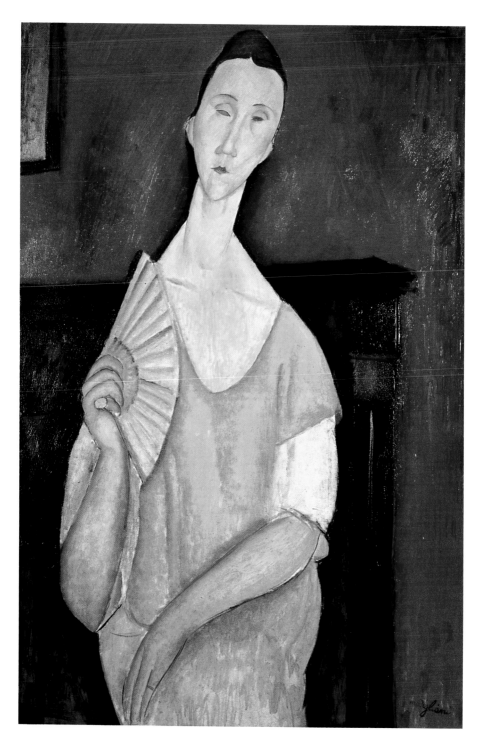

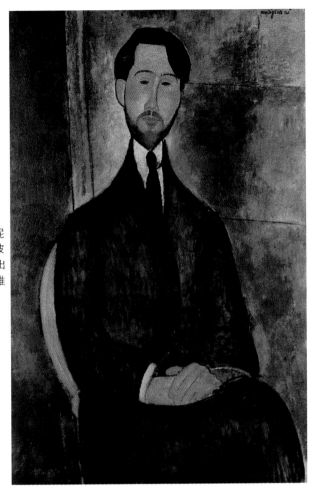

露妮‧柴可夫斯基夫人畫像
1919年　油畫、畫布
100×65cm
巴黎市立現代美術館藏
（左頁圖）

（右頁圖）
詩人芝波羅夫斯基肖像　1919年
油畫、畫布　107×66cm
巴西聖保羅美術館藏
莫迪利亞尼一生最後數年間，珍妮
的愛情和原為波蘭詩人的畫商芝波
羅夫斯基對他的幫助最大。他畫出
芝氏傾斜的肩，襯托出其高尚典雅
神態，是他最成功的作品之一。

以及感傷的詩情，使莫迪利亞尼留下深刻印象。翡冷翠、羅
馬，拿波里等地之旅，使他直接觸及義大利傳統，產生無限
感動。義大利的傳統文化孕育了他的藝術風格，在巴黎蒙馬
特與蒙巴納斯多采多姿的生活，則催生了他的藝術，並且開
出燦爛的花朵，結出成熟的果實。他的風格，具有強烈的義
大利性格。他最後的願望，便是歸返縈繞於懷的義大利，最
後的遺言是熱切的希望「擁抱義大利」！一心想回到他出生
的祖國，很少有藝術家像他如此熱愛祖國，臨終仍然對祖國

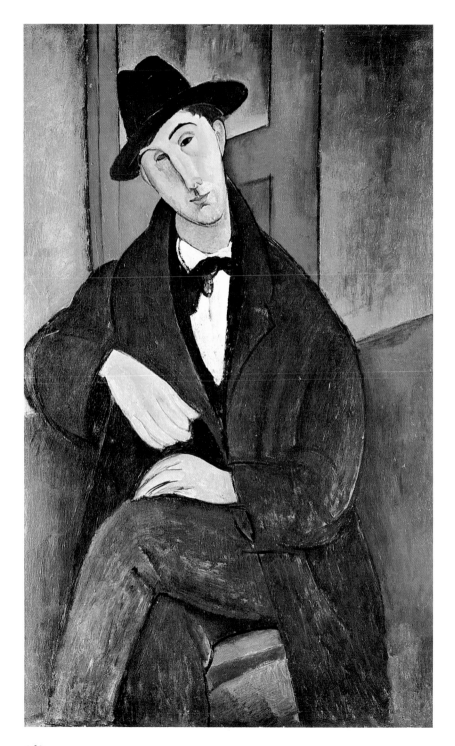

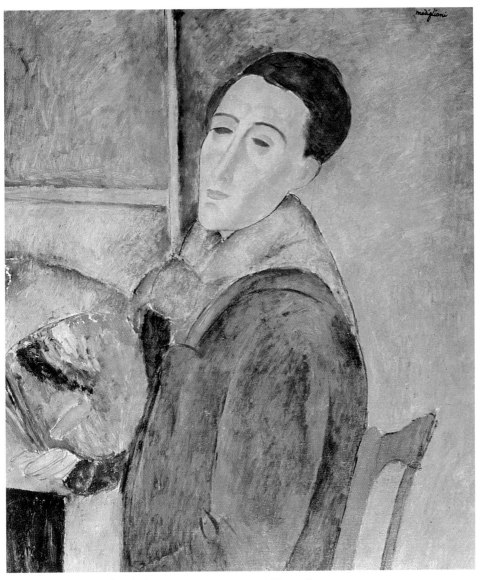

自畫像　1919年　油畫、畫布　85×60cm　巴西聖保羅私人藏
自畫像　1919年　油畫、畫布　100×65cm　巴西聖保羅私人藏（左頁圖）

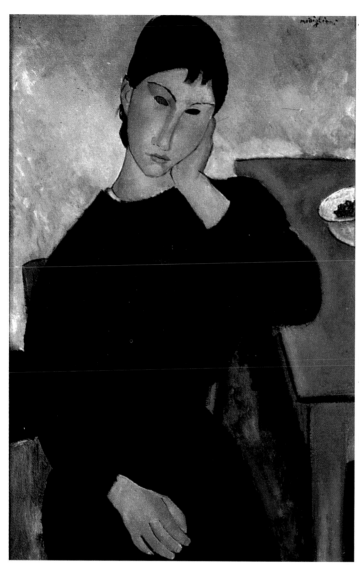

倚桌子休息的艾微爾
1919年　油畫、畫布
92×65cm
美國密蘇里州聖路易
私人藏

（右頁圖）
穿黃色毛衣的珍妮·艾
比荳妮畫像
1918～1919年
油畫、畫布
100×64.7cm
紐約古今漢美術館藏

念念不忘，對自己國家的傳統感到驕傲！

　　他的繪畫題材，以肖像與裸婦爲主，作品目錄中除了人物肖像和裸婦之外，只有三幅風景畫和一幅靜物畫。批評家讚譽他的裸體畫，把女性官能美表達到極致，是近代最卓越的裸體畫家。他作畫的對象都是他生活環境周圍的人，有當

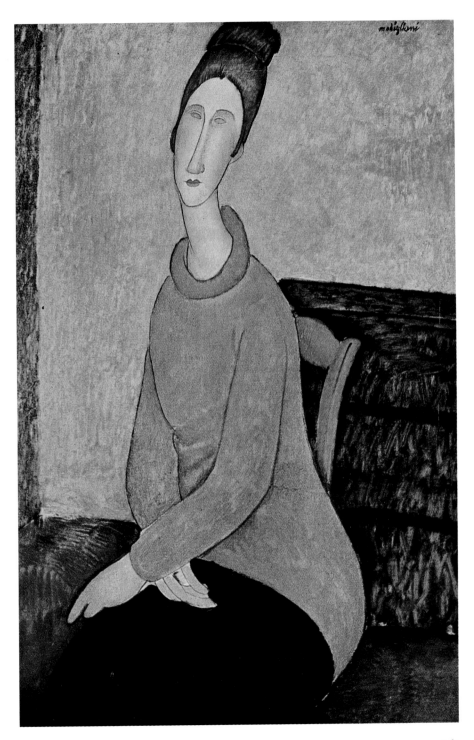

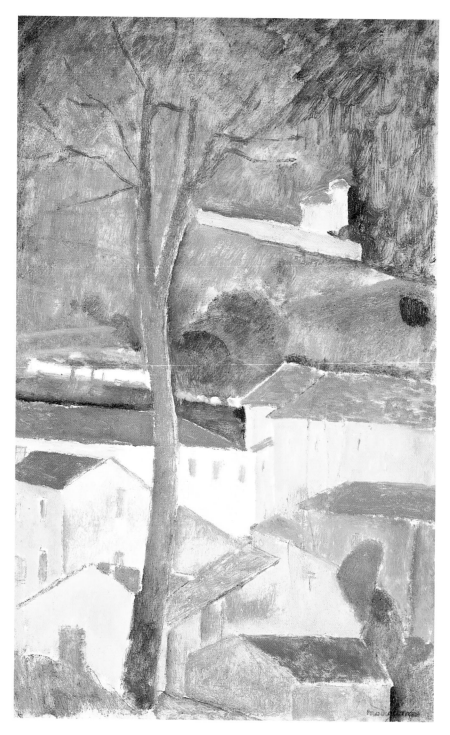

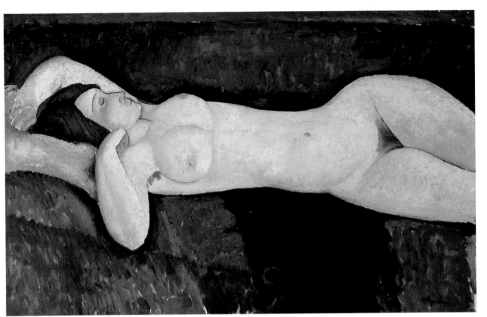

橫臥的裸婦　1919年　油畫、畫布　72.4×116.5cm　紐約現代美術館藏
坎城風光　1919年　油畫、畫布　46×29cm（左頁圖）

時同樣在蒙馬特和蒙巴納斯的畫家、雕刻家和詩人，如畢卡索、史丁、基斯林格、亨利勞倫斯、阿波里內爾、考克多、沙爾蒙等都曾當過莫迪利亞尼畫肖像時的模特兒。他的朋友畫商如芝波羅夫斯基夫婦、保羅・吉姆，也曾出現在他的畫幅上。和他關係較爲密切的兩位女性海絲汀格斯、珍妮・艾比莒妮，當然是他畫得最多的對象。此外，一些職業模特兒、女學生、天真無邪的兒童、女傭等也都是他畫作的題材。透過這些人本身爲主的題材，他探討了人生的本質。

## 短暫一生藝術永恆

　　莫迪利亞尼的一生，所追求的目標如果用最簡單的幾個

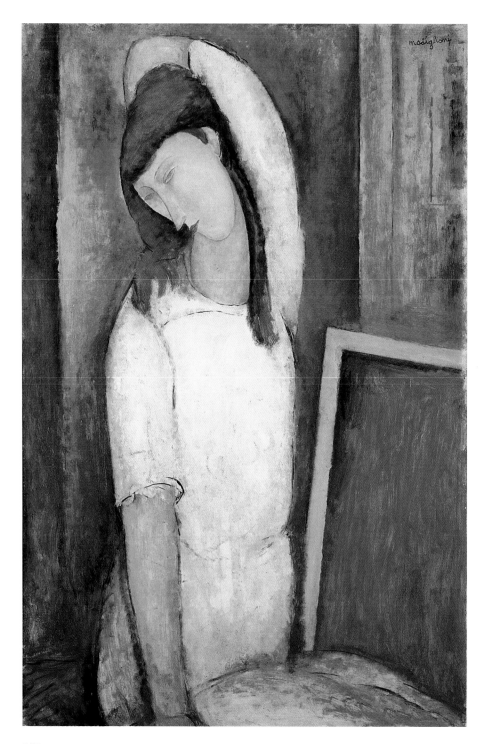

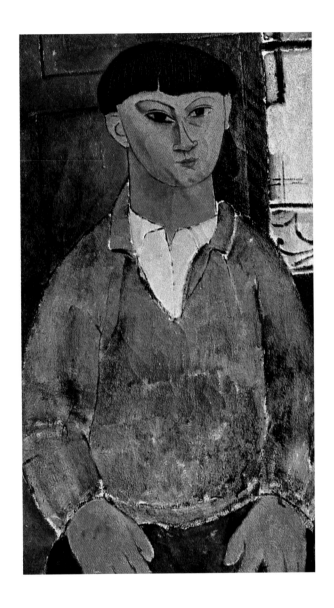

字來概括，那便是「藝術與人生的真理」。十七歲的時候，
對理想主義的狂熱，影響了他的一生。貧困而受盡病痛折磨
的一生，那令他懊惱的短暫生命，愈使他感受到「生命」的
可貴和人生的價值。珍妮獻給他的純潔愛情和芝波羅夫斯基
的真摯友情，以及和基斯林格等許多朋友的相遇相知，則使

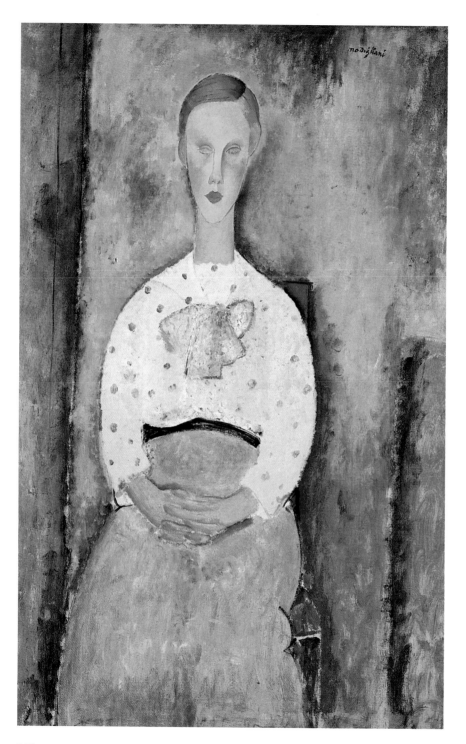

藍眼女郎　1919年　油畫、畫布
81×54cm　巴黎市立現代美術館藏

（左頁圖）
端坐的少女　1919年　油畫、畫布
105.2×72.7cm　巴恩斯收藏

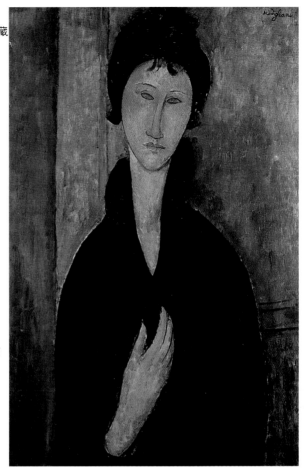

　　他體驗到「愛」的偉大。他的藝術是用來禮讚愛與生命；他
的作品是生命與愛的昇華。他希望自己的一生，過得轟轟烈
烈，多采多姿，能把握住藝術與人生的真理，在短暫生命
中，不惜一切盡最大努力狂熱地燃燒創造的精力，熱烈地獻
身於藝術。這也許就是偉大的天才畫家往往都是短命的悲劇
性人物的主要原因。

　　人生短暫，藝術永恆！

　　莫迪利亞尼這位偉大的藝術家，更確實地向我們提示了
這句名言的真義。

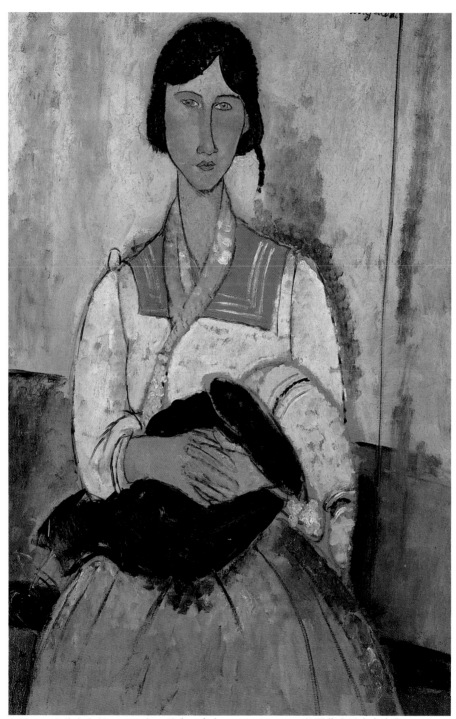

抱嬰兒的吉普賽女郎　1919年　油畫、畫布　116×73cm　美國華府國家畫廊藏

# 莫迪利亞尼雕塑作品

莫迪利亞尼對雕刻一直抱有
濃厚興趣，就像義大利藝術
家生來就具有雕刻的傳統。
但是由於體力與材料的限制
，他的雕刻作品留下不多。
布朗庫西與黑人雕刻對他均
有影響，他反抗羅丹作風，
主張在石材上直接雕鑿，作
品具有自己特有的抒情美，
富有生命力。

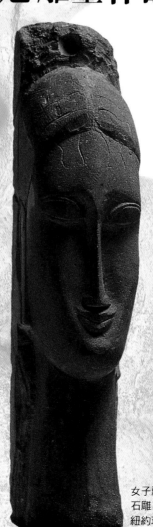

女子頭像　1912 年
石雕　58 × 12 × 16cm
紐約現代美術館藏

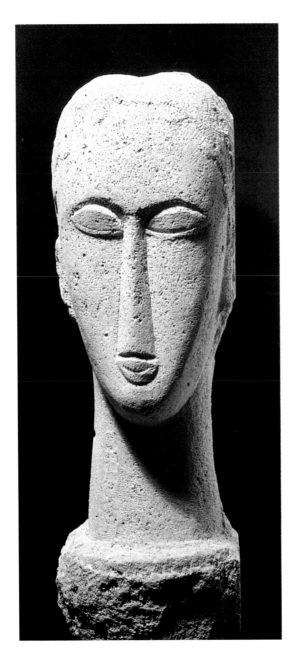

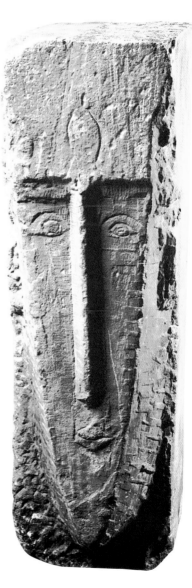

少女頭像　約1911年　石灰石　50.8×16×19cm
紐約泊爾思畫廊藏

頭像　1911～1912年　石雕
73×23×31cm　私人收藏

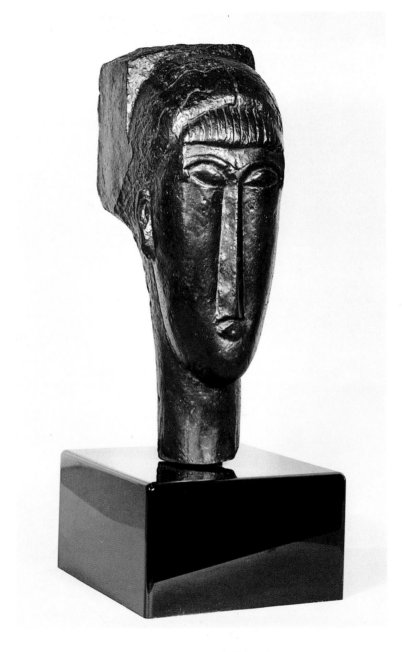

女人頭像　1974年翻鑄　銅　高49cm　巴黎私人藏

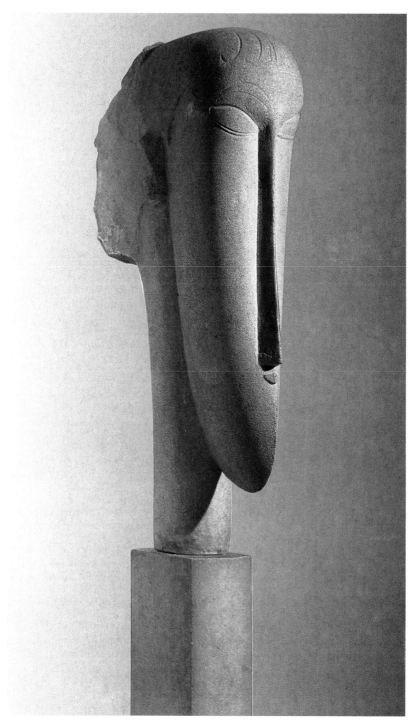

女人頭像
1919年

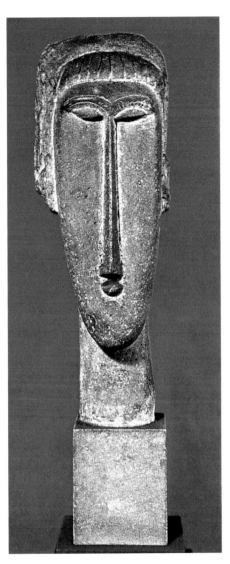 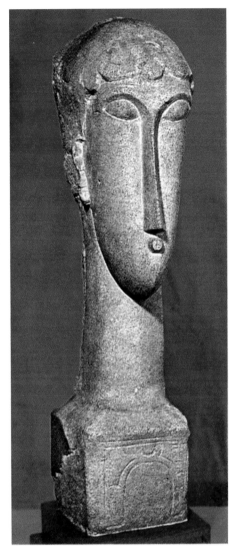

女人頭像　石雕　高65cm
紐約傑士特杜爾藏

女人頭像　石雕　高68cm
美國費城美術館藏

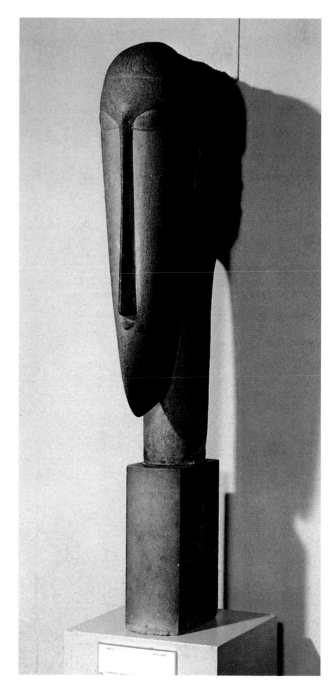

頭像習作　素描　巴黎私人藏　　　頭像　1913年　石雕　高62.9cm　倫敦泰特美術館藏

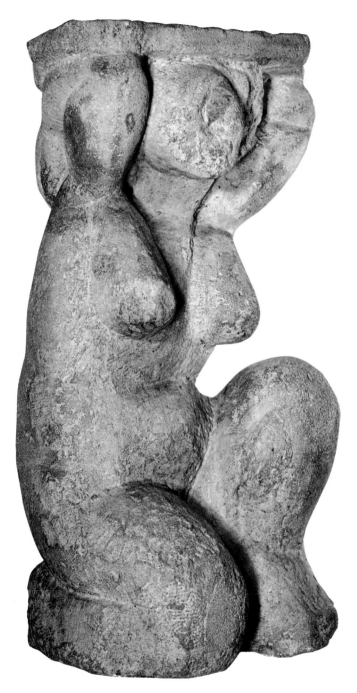

石雕像　1914年　高89.9cm　紐約現代美術館藏

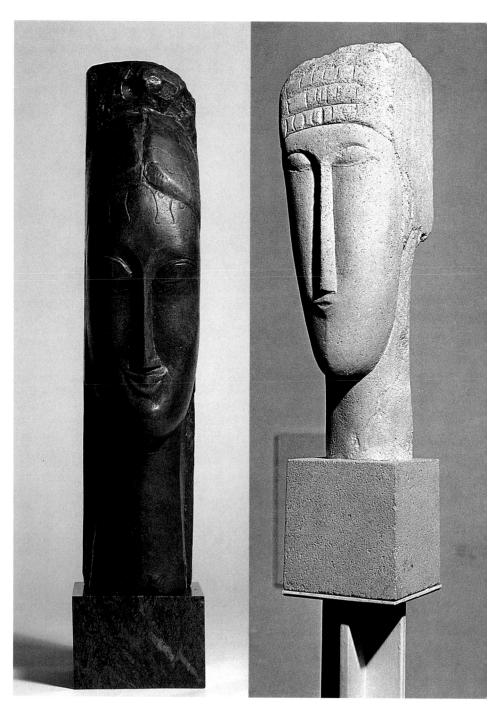

頭像　年代不詳　銅雕　高65cm
日內瓦小皇宮博物館藏

頭像　1911～1912年　石灰石　高64cm
紐約古今漢美術館藏

莫迪利亞尼素描等作品

瑪格麗達畫像　1913年　42×26.5cm　日內瓦小皇宮博物館藏

紅色的女像柱　1912年

阿道爾夫‧巴塞爾畫像
1915年　鉛筆、紙
29.5×22.3cm
紐約布魯克林美術館藏

（右頁圖）
咖啡店的女人　　1918年
鉛筆、紙　48.2 × 30cm
莫斯科普希金美術館藏

石雕像　1911年　炭筆、紙
39.7×25.7cm
法國第戎波歐藝術博物館藏
（右圖）

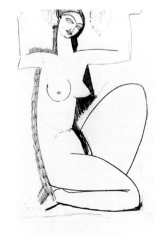

石雕像　　1912年
藍鉛筆、紙　60.6×45.6cm
紐約泊爾思畫廊藏（左圖）

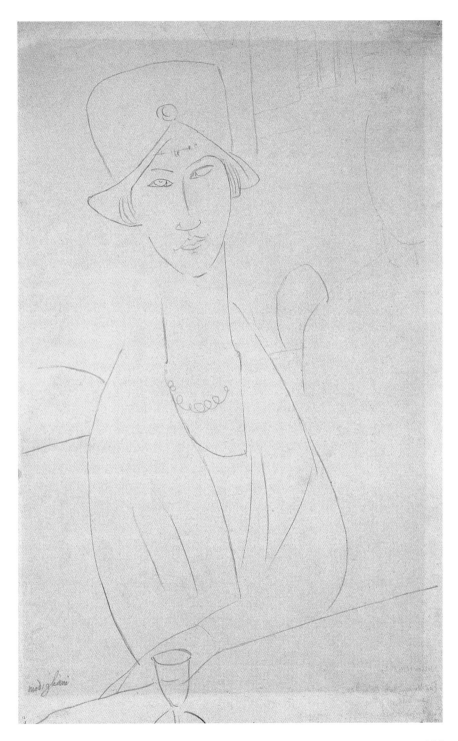

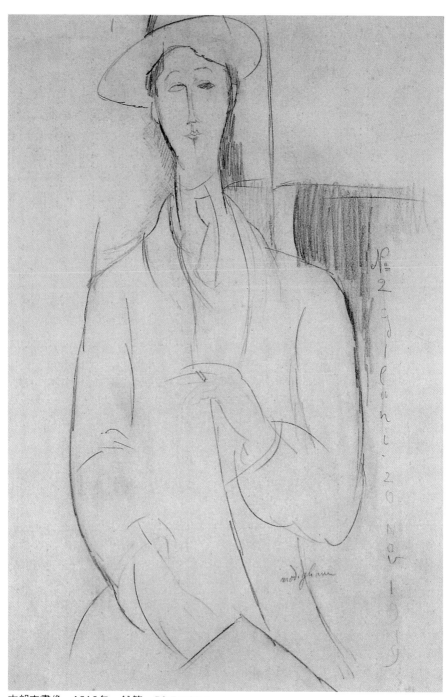

吉朗克畫像　1919年　鉛筆　52.7×35.5cm

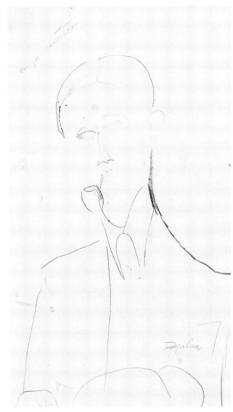

男人的畫像　約1916年　鉛筆、紙
42×25.4cm　加拿大私人藏

抽煙斗的男人　1916～1917年　鉛筆、紙
44×27cm　巴黎奧德麥與加塞畫廊藏

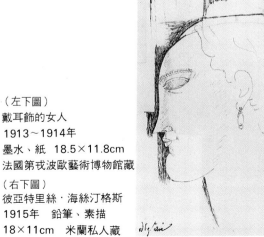

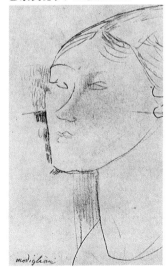

（左下圖）
戴耳飾的女人
1913～1914年
墨水、紙　18.5×11.8cm
法國第戎波歐藝術博物館藏
（右下圖）
彼亞特里絲・海絲汀格斯
1915年　鉛筆、素描
18×11cm　米蘭私人藏

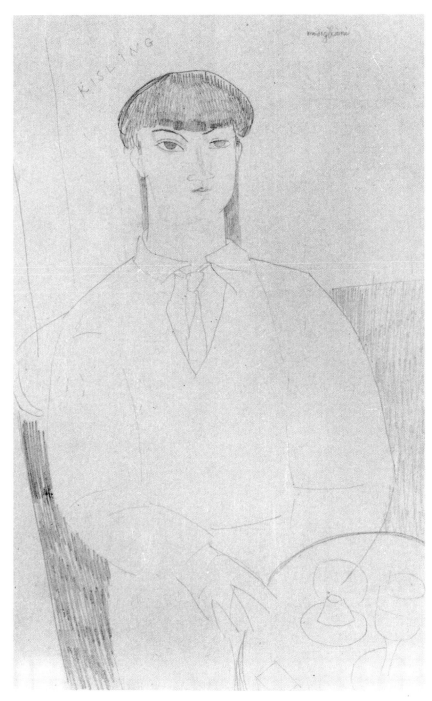

基斯林格　1917年　鉛筆、紙　44×27cm　私人收藏

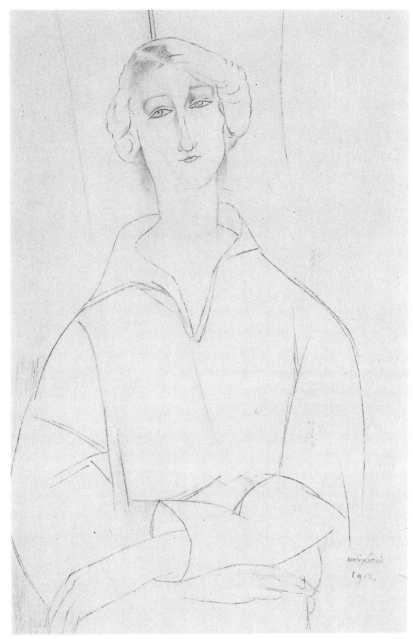

巴瑞夫人畫像　1916年　鉛筆、炭筆、紙　41.5×26cm　日內瓦小皇宮博物館藏

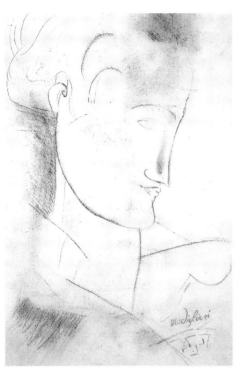

側面頭像　1915年　藍鉛筆、炭筆、紙
39×26.5cm　日內瓦小皇宮博物館藏

巴瑞博士畫像　1916年　鉛筆、炭筆、紙
35×23.5cm　日內瓦小皇宮博物館藏

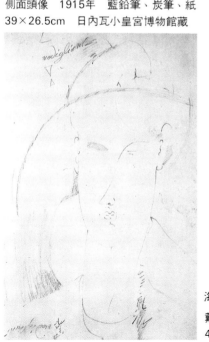

海絲汀格斯素描　蠟筆　1916年〔右頁圖〕

戴帽子的女人　1917年　鉛筆、紙
42.6×26.5cm　日內瓦小皇宮博物館藏〔下左圖〕

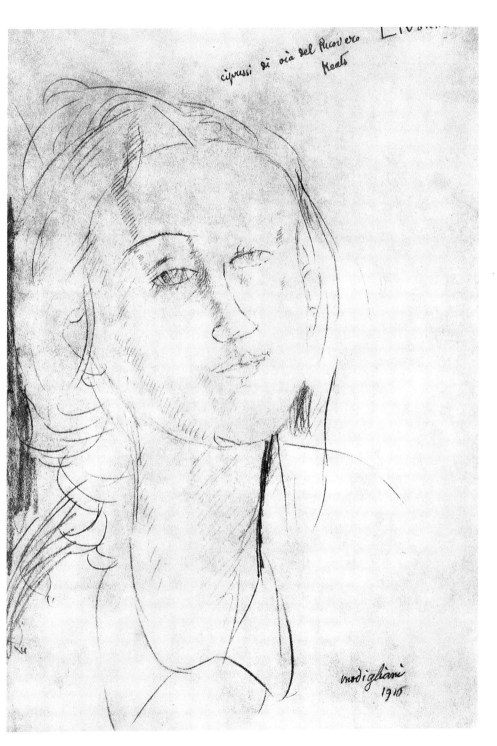

cipressi di oià del Ricovero Livorno
Keats

modigliani
1910

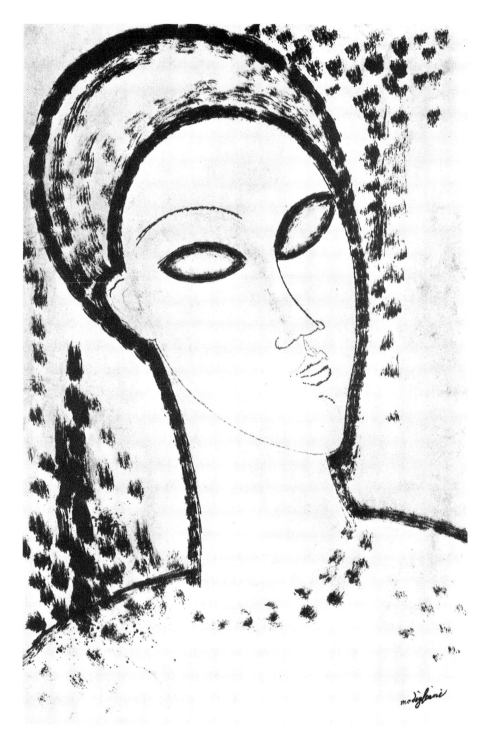

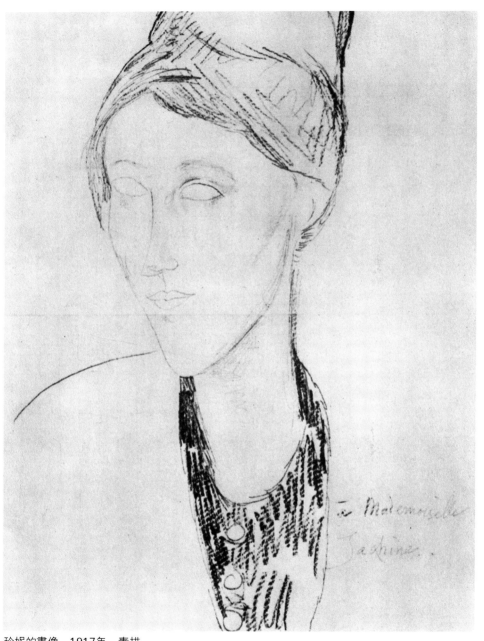

珍妮的畫像　1917年　素描
少女頭像　1917年　素描（左頁圖）

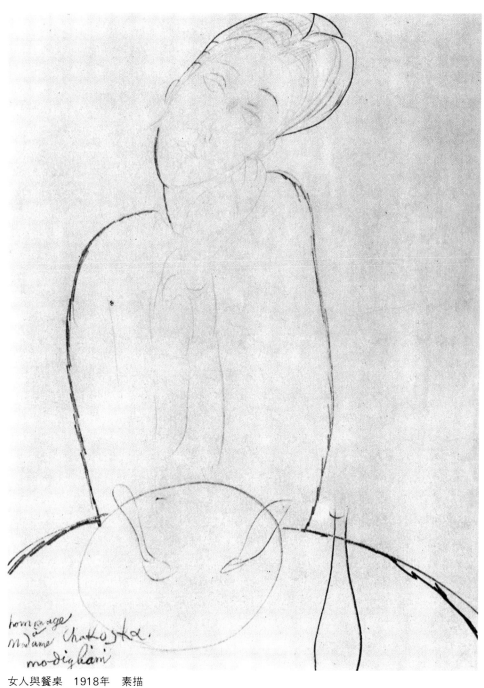

女人與餐桌　1918年　素描

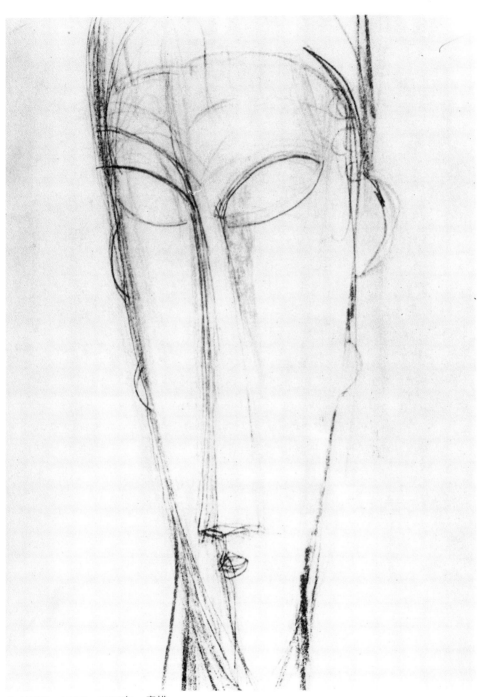

女人頭像　1910～1913年　素描

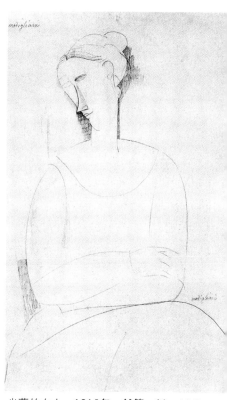

穿黑衣的男子像　1915年　炭筆、鋼筆
42.4×26cm　美國普林斯頓大學美術館藏

坐著的女人　1916年　鉛筆、紙　42.9×
26.9cm　荷蘭哈倫法蘭斯‧哈爾斯博物館藏

（右頁左上圖）伊蓮　1917年　鉛筆、紙　43×26cm　紐約泊爾思畫廊藏
（右頁右上圖）少年　1917～1918年　鉛筆、紙　48×29cm　巴黎柏漢姆—珍妮畫廊藏
（右頁左下圖）李普西茲夫人畫像　約1918年　鉛筆、紙　48×31cm　私人收藏
（右頁右下圖）戴頭飾的芝波羅夫斯基夫人　1918年　42.5×26cm　日內瓦小皇宮博物館藏

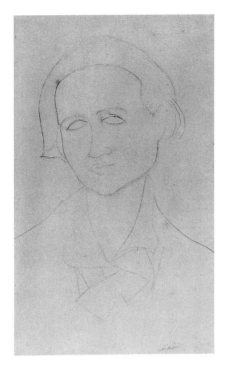

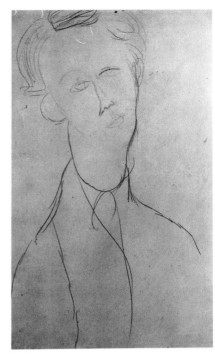

保羅‧德米畫像　1918年　炭筆、紙　29×22cm　私人收藏

母子像　1918年　鉛筆、紙　43.5×25.7cm　紐約泊爾思畫廊藏

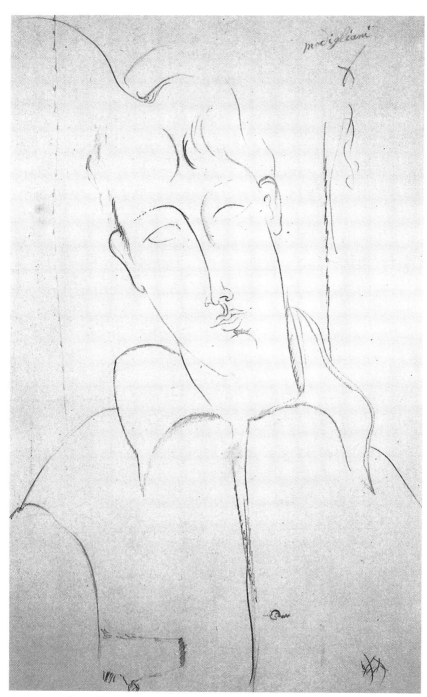

青年　1918年　素描　42×26cm　日內瓦小皇宮博物館藏

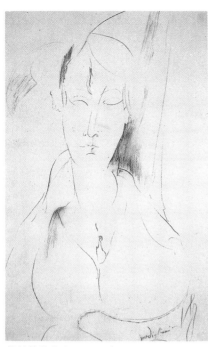

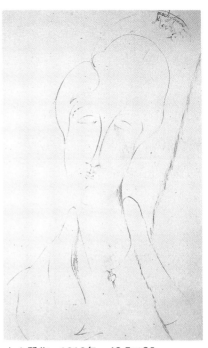

戴首飾的女人　1918年　42.5×26cm
日內瓦小皇宮博物館藏

女人習作　1918年　42.5×26cm
日內瓦小皇宮博物館藏

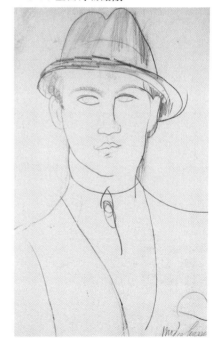

馬克斯・賈柯布　1918年
炭筆、紙　37×22cm　私人收藏

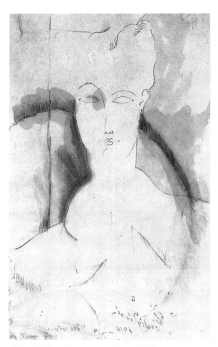

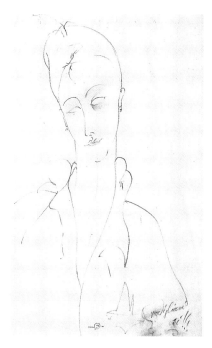

佛諾妮克畫像　1918年　鉛筆、水彩、紙　　露妮　1918年　鉛筆、紙　42.5×26cm
42×26.5cm　日內瓦小皇宮博物館藏　　　　日內瓦小皇宮博物館藏

橫臥的裸女　鉛筆、紙　26.3×42.5cm　日內瓦小皇宮博物館藏

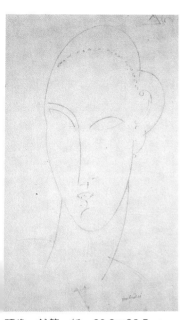

頭像　鉛筆、紙　39.2×26.5cm
日內瓦小皇宮博物館藏

麗莎　鉛筆、紙　39.2×26.5cm
日內瓦小皇宮博物館藏

裸婦（珍妮）　1918年　鉛筆速寫
54×21cm（右圖）

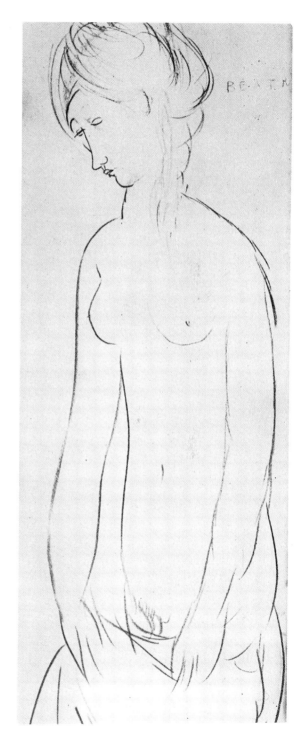

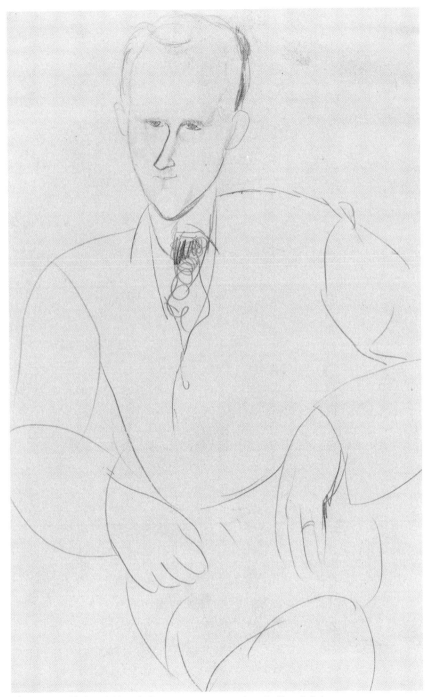

查理士‧亞伯特‧辛格瑞畫像　約1918～1919年　鉛筆、米色紙　49×30cm
紐約布魯克林美術館藏

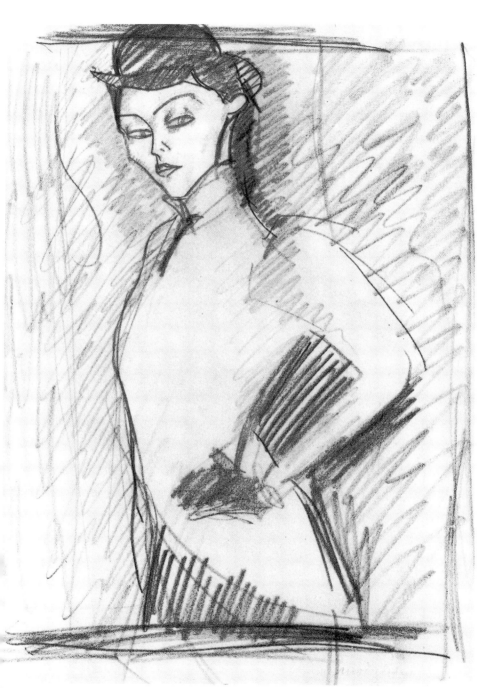

穿騎馬裝的女人習作　1919年　鉛筆　29.2×21.6cm　私人收藏

# 蒙巴納斯的莫迪利亞尼

傑恩‧考克多原著

　　在巴黎，有一處最具魔力而又不可思議的地方，那是畫家、詩人、散步者以及愛好藝術的人士所集中的地方，他在巴黎最深奧的地區，從蒙馬特延伸到蒙巴納斯。對我而言，那地方有一種奇妙的磁化作用，吸引我不能不到那裡走一走。

　　一九一六年，第一次世界大戰期間，我到了蒙巴納斯，那時我和畢卡索同往。畢卡索向著窗外蒙巴納斯墓地的石碑，要我做他畫中〈小丑〉的模特兒。畫完後，我們訪問立體派畫家們的畫室，然後又散步走到洛頓特咖啡屋。

　　洛頓特和杜姆咖啡店坐落在蒙巴納斯街角，那裡還有一片廣場擺有菜攤和小貨車，也有雜草叢生於亂石堆之間，這裡就是我常常散步的地方，除了住著當地人，還聚居著很多各色人種。

　　有些時候，這一帶的聖地也會發生一些熱鬧的事。我越過塞納河，從保羅‧吉姆的店走到保羅‧羅森貝，在那裡我有很多的朋友。最後的一處是雷昂斯‧羅森貝，也是我們常到的地方，在那裡可以會晤到許多近代詩人，另外那裡也展

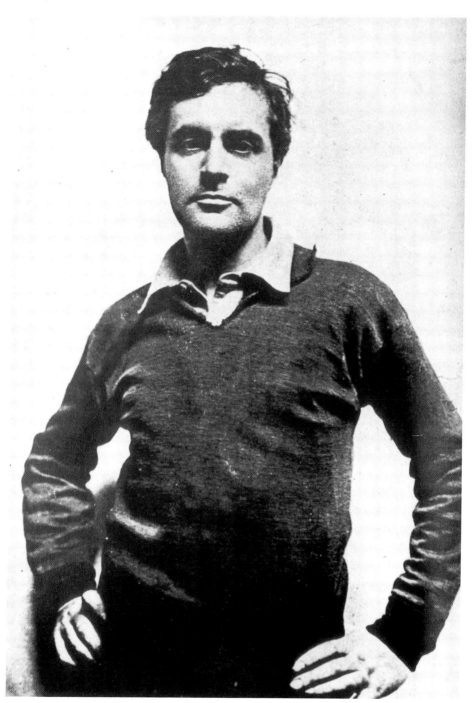

25歲時的莫迪利亞尼，1909年攝。

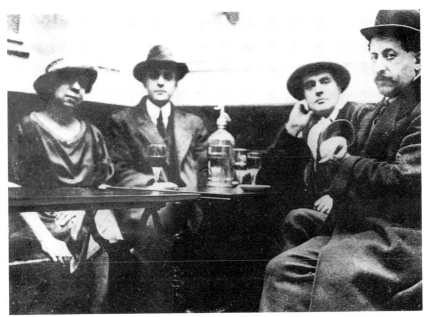

蒙巴納斯咖啡店裡的莫迪利亞尼（右起第二人）與朋友聚談

出過拿破崙三世時代的藝術品和立體派繪畫。

　　我在右岸所穿的一套軍服（我當畢卡索模特兒的時候才穿的）保管在蒙巴納斯。一九一六年，我到比利時戰線從軍的時候，每逢假期都會出現在蒙巴納斯。這種服裝現在在蒙巴納斯人看來，已成爲傳說中的東西了。

　　事實上，不論他們的看法如何，在巴黎，蒙巴納斯人都喜歡穿著工作服、運動衫、襯衫，有些人還穿著牛仔服裝，甚至頭上插著一些羽毛，穿著印第安人的服飾，也有人穿著流行的服飾及便裝。

　　莫迪利亞尼是一位美男子，帶有一股羅曼蒂克的氣質。他原先住在沙爾蒙家，自從沙爾蒙的書房失火後，莫迪利亞尼就搬到並不太遠的約瑟夫巴勒街的基斯林格畫室，並在那兒作畫。

　　閉上眼睛，也許什麼都看不見。這裡就是阿爾姆廣場

蒙巴納斯的莫迪利亞尼畫室外觀

了。莫迪利亞尼在那裡站著，好似一隻熊一樣兩腳在跳著，踏出了聲音。基斯林格重複地唱著：「歸去吧！歸去吧！」莫迪利亞尼拒絕了，黑色的卷髮披下來說：「不！不！」。那是我們所說的不堪入耳的語氣。基斯林格盡力把一條紅色帶子抽著。這時莫迪利亞尼改變了腳步竟跳起舞來，把兩隻手臂高舉，彷彿西班牙人的樣子，手指彈在掌上發出聲音，身體迴轉著。紅色帶子愈來愈長，莫迪利亞尼的樣子也變了，基斯林格走開，莫迪利亞尼發出了令人恐怖的爆笑，其實是他把腳踏在地上發出的聲音，樣子也很好看。

我張開了眼睛。

看見了什麼？我們的廢墟，看見的是亡靈繞著遊覽車和巴士，行人和汽車相擠的熙攘人潮。這是我們從前最懷念的廣場。

閉上眼睛時所看到的東西，已不再存在，我盡力回憶莫迪利亞尼。在這裡有羅丹的〈巴爾扎克〉彫像，動也不動地屹立著。莫迪利亞尼就像這尊銅像般的屹立不動，帶著抵抗的姿態。

不久，我想起來了，如果要研究莫迪利亞尼的血統和生平，似乎很難斷言。我們都是來這裡想尋找一些東西，就某種意義上而言，他也是蒙巴納斯人。

莫迪利亞尼一到蒙巴納斯，就掀起一股機智的風，往來於八衢，醉倒於醇酒，他的出現，使街頭復甦。

他用油彩為我作肖像畫的期間，我和他就結下了不解之緣。在基斯林格的畫室裡，我做了三個小時的模特兒，做他們兩個人描繪的對象。基斯林格所畫的那一幅，在畫布上把背景畫成了黑色的粗格子。而向著那桌子的畢卡索，正在畫素描。

莫迪利亞尼靠這種肖像畫維生（當時他的肖像畫作品，每幅可賣五至十五法郎）我們行為的結果，完全掠奪了我們的心，誰也不能生於為生而生的歷史角度，人類只能為生而努力。

莫迪利亞尼的素描典雅而優美，他是我們之中的貴族。他的一根線，絕不會碰到水，是一種不沾血氣的「靈魂的線」，暹邏貓也得避開他的線條。

莫迪利亞尼的畫強調不均衡，臉和頸都伸長了，眼睛如新月，所有的一切都由他的眼、魂和手組成。他常在洛頓特咖啡屋的桌子上，不停地畫素描，他對我們加以判斷、感知、愛和非難，他的素描是無聲的會話。他的線和我們的線相互對話。如果將他比喻為一棵樹，那麼這棵樹的葉子散落飛舞於空中，可以把蒙巴納斯遮蓋起來。

莫迪利亞尼筆下的模特兒最後成為彼此都很相似，雷諾

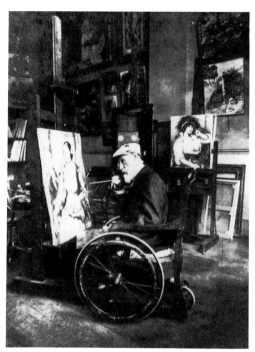

莫迪利亞尼訪問老巨匠雷諾瓦

莫迪利亞尼的手稿
〈戴大帽子的約翰‧艾布特尼〉

瓦所畫的少女和裸婦到最後也是都很相似。他們把自身的原型還原，必要時只求其內在形象的表現，而忽略了各個不同的外在輪廓。

對莫迪利亞尼而言，在類似（例如漫畫家相同的類似）的字眼上，他是非常特殊的。猶如羅特列克，此一所謂類似，就是對他自己的一種表白。做一個模特兒，而全然為人所不認識，是最足以驚人的。

這種類似已經達到一種簡化的方法，通過這種簡化，畫家確立了他固有的意象。這種肖像，不是屬於形而下的，而是神祕的、具有天才者所表現出來的畫像。

莫迪利亞尼的肖像畫，以及他的自畫像，不只是外在線條的反映，就像獨角獸般，危險又顯得高貴優美，是一種內

在的線條之反映。

在洛頓特咖啡屋桌上的莫迪利亞尼，用一張小紙向客人請求讓他即席描繪一幅畫像。

在客人座位上，他可以靠著手相看出對方是吉普賽人，我想起來了，他從手相瞭解對象。

他那意味深刻的繪畫線條，正如阿波里內爾所說的，是一種「書法線條」。

另外，我還必須再提出一點是：莫迪利亞尼從未接受過訂畫的事。他的醉態、呻吟聲、叫喊聲、突然的大笑聲，也許是朋友對他的誇大比喻，爲此而想擊倒他的尊嚴。

在短暫生涯中的晚年，靠著芝波羅夫斯基的支助，他的裸體畫、肖像畫大量地被美術館收藏。

他的畫，他戲劇性的生涯，還有什麼比他更更豐富的呢？

（本文作者考克多，爲巴黎著名的作家、詩人及電影導演。）

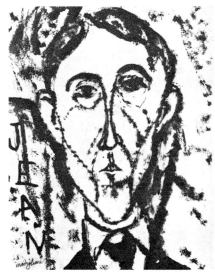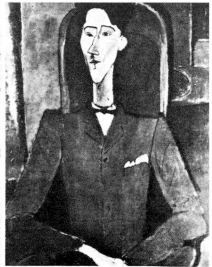

考克多像　油畫　1917年　35 × 27.5cm（左），100.5 × 81cm（右）

# 莫迪利亞尼書簡

　　一九〇一年，莫迪利亞尼一共寫了五封信給他的朋友奧斯卡，這裡我們翻譯的是他寫的第三封信。第一封信只有「總之，恐怕令我在佛羅倫斯落腳，持續工作下去的時刻終於到來了。」簡短的幾句話而已。莫迪利亞尼決心徹底地成為畫家，在這些信中所展露出全新激昂的觀念和感覺，實在是饒富深趣。當然，因為這是其自我意識形態確立前的事，所以無法從信中得知關於其方法方面的具體言論及對同時代藝術的批判。然而從他對自然、女性等極感官式的反應、關心與作品自立性的追求（他甚至用「形而上學的建築」這一詞）等角度來看，和他日後的創作對照起來，真是相當有意義而頗值深思。

　　我執筆寫信給你，告訴你我心中的觀感，讓你確認也讓自己去面對這個所謂的我。
　　我正為強大「能量」的產生與消失而煩惱。因為這關係到我願人生伴隨喜樂如滿布豐沛河流的大地之嚮往。你今後是我無話不談的知己了！而滿懷創造之芽即將萌發，著手創

左側建築是莫迪亞尼工作室所在地
——巴黎西·佛格爾街

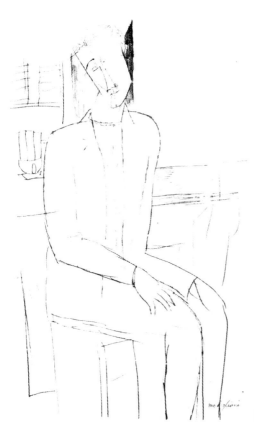
莫迪利亞尼手稿

作是勢在必行的事。

　　現在的我感覺非常興奮,那種愉快興奮,接著下來就是知性的、絕不停止的,不目炫、神迷、猶疑的踏實,並且埋頭努力。

　　走筆至此,我恍然發覺擁有興奮是件多麼美好的事!我或許能從這種興奮中解放!好似一種至今仍莫名所以的力量和透視力,在偶然中、爭戰中擴大,就看你丟進去的是什麼東西吧!

　　我想和你談談關於我為了品味重新爭戰的喜悅而擦槍以待的那種心情。

布爾喬瓦今天告訴我說，有個男人把我瞧扁了。然而我的腦子是懶散的，懶得計較那麼多。其實這是多麼值得慶幸的諫言，每天早上睜開眼睛時，這種鞭策性的忠告還是必要的。但是，那幫人是不會瞭解我的，而我也並不奢望他們的瞭解。

　　我一直沒跟你說羅馬給我的印象是什麼？羅馬並非只建築在外面，我們交談的時候，它就在我心中。猶如象徵絕對權威的七種思想的七個山丘上，嵌入十分驚人的寶石般珍奇壯麗。羅馬是圍繞著我自己的一首管絃樂曲！所謂的「我」，只是離開人羣、定位思想的一個場地。狂熱的溫情、悲劇的平野，充滿美感與調和的各式各樣形態、一切事物，透過我的思考、我的製作，而成爲我的作品。

　　但現在在這裡，我不能盡述從羅馬發現到的印象，也無法引述自羅馬得到的所有真實的啓示。

莫迪利亞尼的親筆信

我該開始著手製作新作品了。把作品明確化、振奮地表現出來以後，無數的熱望就會變成靈感，從一天天的生活中源源不斷的產生，我想你應該也會了解，方法和適用是非常必要的！

　　還有，我正在嘗試收集關於羅馬種種即將散佚的美麗事物和藝術人生的真理，並且盡可能以最明確的方式表現。我想，如果那些美麗事物內在的連繫，使我的精神光耀、活潑的話，它們就會那樣明白地表示出來。正確地說，應該是將其構造以形而上學的建築再構成吧！我看，就照那樣來創造我所謂人生、美、藝術的真理吧！

　　不好意思，拉拉雜雜聊了這麼多。我希望和你分享我的感覺，而你也說說你的看法，這不就是交友的目的嗎？總之，集中心志在創作美的傾向上，並盡力構築它、強化它，就是彼此在相互切磋，表達自我的意識。

　　再見吧！

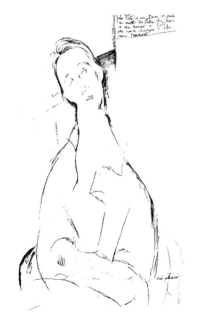

莫迪利亞尼手稿

# 莫迪利亞尼年譜

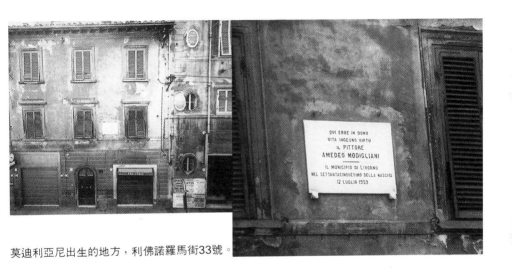

莫迪利亞尼出生的地方，利佛諾羅馬街33號。

一八八四　亞美迪奧・莫迪利亞尼（Amedeo Modigliani）
　　　　　七月十二日生於義大利多斯加納的港都利佛諾
　　　　　（Livorno）。家系爲羅馬的猶太族名門，父親
　　　　　佛拉米尼奧・莫迪利亞尼是銀行家，但在亞美迪
　　　　　奧出生時瀕臨破產狀態，改營皮革兼煤炭生意。
　　　　　母親艾吉尼亞・嘉辛出生身馬賽，是十七世紀哲
　　　　　學家蘇比諾莎（Baruch Spinoza 1632～1677）
　　　　　的後裔。在四兄姐中，莫迪利亞尼的排行最小，
　　　　　在幼年時他的父親即去世，而由母親撫養長大，

幼年時代的莫迪利亞尼　　13歲時上台表演（最上面一行右起第二人）

同時受到外祖父的熱心培育。（法國獨立藝術家協會設立。）

一八九五　十一歲。進入利佛諾中學。這一年冬天患肋膜炎。

一八九八　十四歲。患斑疹傷寒，併發肺炎，長久臥病在牀，只得休學在家。病癒後，對繪畫發生興趣，開始學習繪畫。取得中學畢業資格，進入利佛諾美術學校。跟隨風景畫家米凱里學習素描與油畫。（羅丹的彫刻〈巴爾扎克像〉在沙龍展出，馬勒梅去世。）

一九○一　十七歲。疾病復發，得肺結核。病後的療養期間，母親帶他到卡布里、拿波里、羅馬、翡冷翠等地旅行，使他看到許多義大利古代美術名作。（貝内姆‧朱尼畫廊舉行梵谷回顧展，傑克梅第出生，羅特列克去世。）

一九○二　十八歲。五月，進入翡冷翠美術學校，專攻裸體

自由畫。此時他希望將來做個雕刻家。（麥約作〈地中海〉，康丁斯基的慕尼黑美術學校創校。）

一九○三　十九歲。三月，進入威尼斯美術學校。（巴黎的獨立沙龍創立。高更、畢沙羅去世。里普斯發表《美學》。）

一九○六　二十二歲。首次到巴黎，住於當時畢卡索、德郎、甫拉曼克、尤特里羅等聚居的「洗濯船」附近的柯藍克爾街，認識這些畫家和詩人阿波里奈爾、沙爾蒙、賈柯布等。（塞尚去世）

一九○七　二十三歲。巴黎的秋季沙龍舉行紀念塞尚的大回顧展，莫迪利亞尼看了塞尚的作品深受感動，帶給他許多啓示。加入獨立美術協會（Indépendant）。會見醫師保羅‧亞歷山大博士，他在這一年十一月，因賞識莫迪利亞尼的畫，也瞭解他生活的困苦而購買莫迪利亞尼的畫。（畢卡索畫〈亞維儂的姑娘們〉，盧梭畫〈弄蛇女〉。）

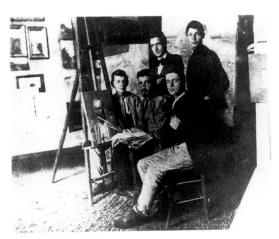

1901年在利諾佛藝術學校上課習畫情形

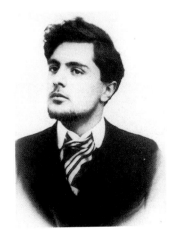

莫迪利亞尼是位美男子，具有羅曼蒂克的氣質。

美術學校時代的莫迪利亞尼，攝於1904年。

莫迪利亞尼在1907年12月時所填寫的「
巴黎藝術獨立委員會」會員卡資料

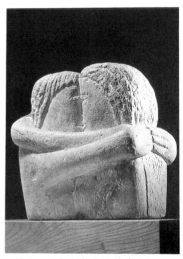

布朗庫西的雕刻作品〈接吻〉1918年

巴黎蒙馬特當年畢卡索、尤特里羅等
人聚居的「洗濯船」。

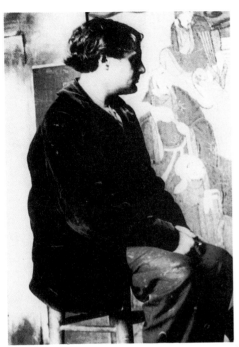

約1915年時攝於日本屏風前，時年30歲。　　　1910年攝於義大利古典美術之旅途中，當時他是26歲的美少年。

一九〇八　二十四歲。以〈猶太女人的肖像〉等油畫五幅及素描一幅，參加巴黎的獨立美展。（勃拉克、畢卡索創作立體派的前驅作品。）

一九〇九　二十五歲。畫室移至西杜・法吉埃四號。在亞歷山大博士介紹下，認識雕刻家布朗庫西，兩人交往甚深，布朗庫西並教他製作雕刻。從這一年的夏天至秋天，回到故鄉利佛諾。作品有〈乞丐〉等。（馬里奈諦發表《未來派宣言》。）

一九一〇　二十六歲。回到巴黎，看到貝奈姆・朱尼畫廊舉行的塞尚展，感受深刻。以〈拉大提琴的人〉、〈利佛諾的乞丐〉等五件作品參加獨立美展。這一年專心於雕刻。（盧梭去世）

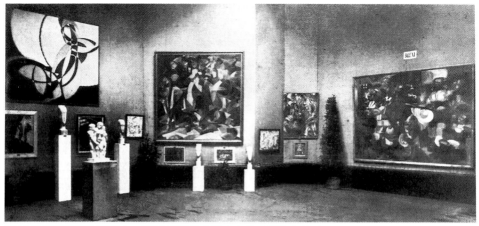

1912年巴黎秋季沙龍展中，莫迪利亞尼共展出七件〈頭像〉作品，此張照片中可以看見其中的四件。

一九一二　二十八歲。以〈頭〉等七件彫刻作品參加獨立美
　　　　　展。夏天回故鄉利佛諾。（葛利茲與梅京捷合
　　　　　著《立體主義》出版）

一九一三　二十九歲。夏天在利佛諾度過。回到巴黎後，移
　　　　　居蒙巴納斯，認識史丁、基斯林格。（阿波里奈
　　　　　爾發表《立體派的畫家》。）

一九一四　三十歲。在雕刻家柴特克的介紹下，會見英國女
　　　　　詩人彼亞特里絲・海絲汀格斯，戀愛兩年。畫商
　　　　　保羅・吉姆購買了他的數幅作品。（第一次世界
　　　　　大戰開始，勃拉克、勒澤、德朗參加第一次世界
　　　　　大戰。）

一九一六　三十二歲。在基斯林格的介紹下，會見波蘭詩人
　　　　　芝波羅夫斯基（Leopold Zborowskl）。他深深
　　　　　被莫迪利亞尼的作品所感動，設法盡力幫助莫迪
　　　　　利亞尼，使他的藝術公諸於世，替他開個展，設
　　　　　法使他與畫商接觸，兩人因而建立了深厚的友
　　　　　誼。（莫內著手畫「睡蓮」連作。）

莫迪利亞尼與珍妮位在格蘭特‧修米埃街8號的「荒涼」小屋

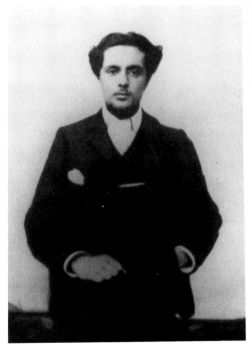

初抵巴黎時的莫迪利亞尼

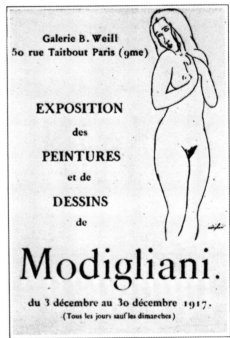

莫迪利亞尼的首次個展說明小冊：1917年在巴黎的彼得‧維尤畫廊舉行，其中五幅作品被警察以「妨害風光」勒令取下。

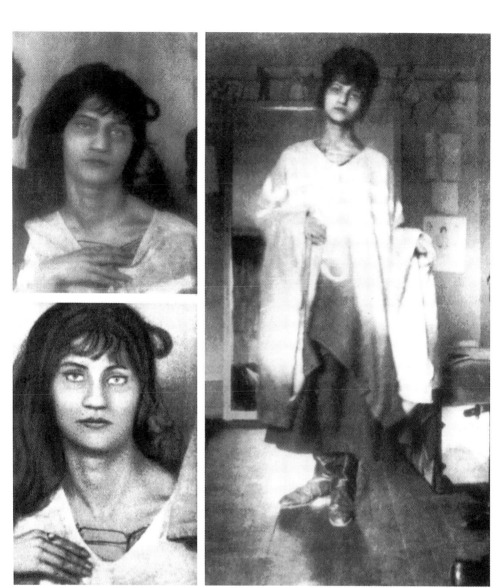

珍妮·艾比荳妮是莫迪利亞尼最好的模特兒，也是莫迪利亞尼的情愛所歸，兩人曾生下一女。

巴黎蒙馬特安德勒·安特瓦街前，左側為莫迪利亞尼畫室。（右頁圖）

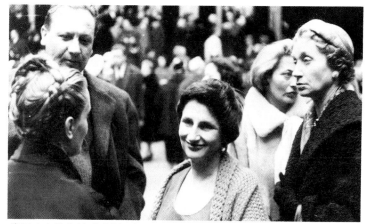

畫面中央的女性爲珍妮・莫迪利亞尼，是莫迪利亞尼與珍妮・艾比荳妮所生的女兒

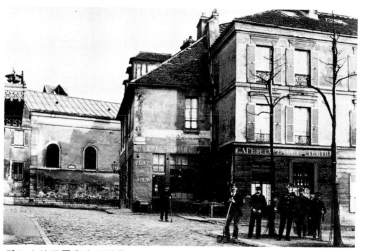

猶如尤特里羅畫中的情景，這是1900年左右在蒙巴納斯的鐵托廣場。

一九一七　三十三歲。邂逅了在蒙巴納斯研究所學習素描的
　　　　學生珍妮・艾比荳妮（Jeanne Hebuterne），
　　　　從六月開始在格蘭特・修米埃街的畫室與她同
　　　　居。艾比荳妮成爲他最好的模特兒，這時他畫的
　　　　許多裸體均以艾比荳妮作模特兒。在芝波羅夫斯
　　　　基的奔走下，十二月三十日，拉費特街的彼得・

氣質高貴，被人稱爲「蒙巴
納斯王子」的莫迪利亞尼，
是位被「友情與愛包圍的王
子」。

在巴黎渡過現實而悲慘的
歲月

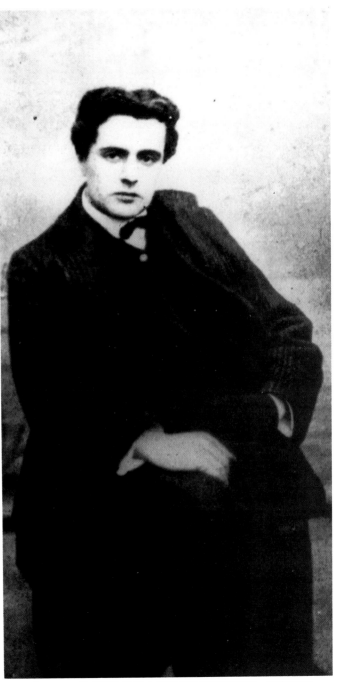

1904年，一心想到藝術前衛之都巴黎的莫迪利亞尼，時年20歲。

巴黎藝術家所住的公寓——蜂巢，莫迪利亞尼亦曾居住於此。

       威尤畫廊舉行莫迪利亞尼的首次個展。其中五幅
裸體畫被控告爲妨害風化，被警察勒令取下。
（抽象藝術雜誌《新風格》創刊。羅丹、特嘉去
世。）

一九一八　三十四歲。四月，在芝波羅夫斯基的好意勸說
下，到法國南部的尼斯、坎城養病，並回到利
佛諾。描繪風景畫。十一月二十九日，珍妮艾
比荳妮生下一個女孩，取名珍妮・莫迪利亞

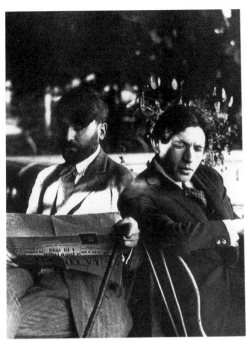

芝波羅夫斯基與史丁（右）　　　　最偉大的收藏家之一──芝波羅夫斯基（1874～1957）

芝波羅夫斯基是藝術家的擁護者，也是莫
迪利亞尼作品最大的收藏家。

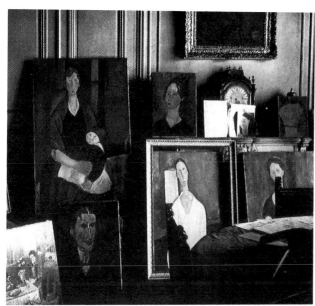

芝波羅夫斯基畫廊中的所收藏的
莫迪利亞尼作品

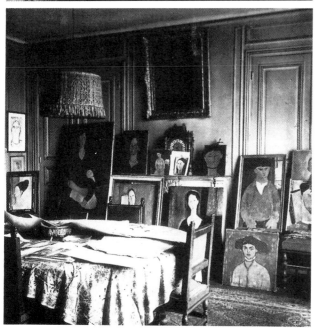

尼。第一次世界大戰結束。（阿波里奈爾去
世，歐贊凡與詹奴勒合著《立體派以後》。）

一九一九　三十五歲。春天，從利佛諾回到巴黎。九月，在

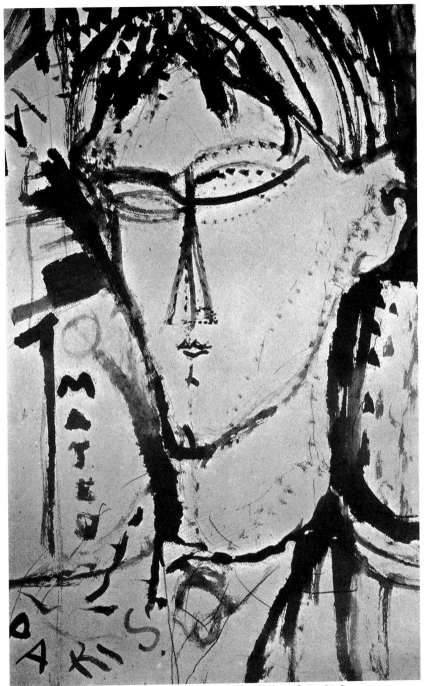

瑪迪奧・阿雷葛瑞爾畫像　1915年　膠彩、鉛筆、墨水　48.5×31.3cm
紐約亨利和蘿斯、帕爾曼基金會藏

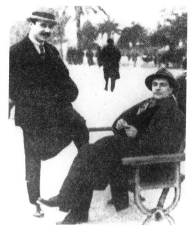

芝波羅夫斯基安排下，獲得奧士伯特・西特維爾
的支助，在倫敦的比爾畫廊展出作品。十二月病
情轉重。（葛羅畢斯在魏瑪創設包浩斯。達達派
運動影響到巴黎。雷諾瓦去世。）

一九二〇　三十六歲。一月中旬，發高燒暈倒在畫室，被基
斯林格發現而把他送到聖・培爾街的慈善醫院，
到二十四日深夜在病院中與世長辭。懷有九個月
身孕的珍妮悲痛萬分，在莫迪利亞尼逝世第二天
早上，從娘家五樓窗戶跳樓自殺。芝波羅夫斯
基、基斯林格、沙爾蒙等朋友，原擬將兩人合
葬，但因珍妮父母的反對而作罷。直到一九二三
年兩人才合葬在培爾・拉辛茲的基地。（克利擔
任魏瑪包浩斯教授。蒙德利安出版《新造形主
義》。一九二二年巴黎的佩内姆・朱尼畫廊舉行
莫迪利亞尼遺作展。一九二五年巴黎的彼思畫廊
舉行莫迪利亞尼回顧展。一九三一年紐約的勞・
杜莫特畫廊舉行莫迪利亞尼遺作展。一九三四年
巴塞爾美術館舉行莫迪利亞尼回顧展。一九五一
年紐約現代美術館舉行莫迪利亞尼回顧展。）

（左圖）左起：吉姆，
阿基邊克夫人及莫迪利
亞尼攝於尼斯海邊。
（右圖）莫迪利亞尼和
保羅・吉姆攝於尼斯，
約 1918 年。

莫迪利亞尼的紀念勳章

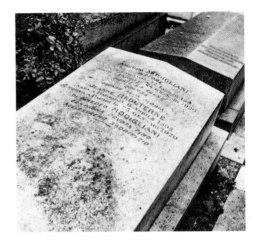

在巴黎培爾・拉辛茲的莫迪利亞尼墓地。

莫迪利亞尼死後一天半，珍妮・艾比荳妮為他跳樓的地方--亞美特街 8 號。

莫迪利亞尼過世前所拍攝的最後一張照片。

國家圖書館出版品預行編目(CIP)資料

莫迪利亞尼 = Modigliani / 何政廣編著. -- 初版. --
臺北市：藝術家出版, 民85
　　面；　公分. -- (世界名畫家全集)
ISBN 978-957-9530-23-1 (平裝)

1. 莫迪利亞尼(Modigliani, Amedeo, 1884-1920)-傳記
2. 莫迪利亞尼(Modigliani, Amedeo, 1884-1920)-作品
　 集 - 評論

940.9945　　　　　　　　　　　　　85002678

世界名畫家全集

# 莫迪利亞尼 MODIGLIANI

何政廣／主編‧撰文

發 行 人　何政廣
編　　輯　王庭玫、郁斐斐、王貞閔
出 版 者　藝術家出版社
　　　　　台北市重慶南路一段147號6樓
　　　　　TEL：（02）2371-9692～3
　　　　　FAX：（02）2331-7096
　　　　　郵政劃撥：01044798　藝術家雜誌社帳戶
總 經 銷　時報文化出版企業股份有限公司
　　　　　新北市中和區連城路134巷16號
　　　　　TEL：（02）2306-6842
南部區域代理　台南市西門路一段223巷10弄26號
　　　　　TEL：（06）261-7268
　　　　　FAX：（06）263-7698
印　　刷　欣佑彩色製版印刷股份有限公司
初　　版　中華民國85年（1996）4月
再　　版　中華民國101年（2012）3月
定　　價　新臺幣 480 元

I S B N　978-957-9530-23-1（平裝）
法律顧問　蕭雄淋